U0112079

大展好書　好書大展
品嘗好書　冠群可期

大展好書　好書大展

品嘗好書　冠群可期

運動精進叢書 9

撞球技巧圖解

馬善凱
馬勤勇　著

大展出版社有限公司

內容簡介

　　本書按照循序漸進和模塊化的原則，將撞球技術分爲六個部分進行講解，解釋較爲新穎、系統、詳細和精闢。

　　介紹了指球定袋的技術原則和八條戰術，瞄準和出桿的姿勢要領及十幾種瞄準方法，目測點、線、角、比、距等瞄準基礎量的方法和要點，目標球和主球的各種打法。突出九點對應瞄準法，以便淡化打球時的球感或球運等因素的影響。

　　對於如何做到瞄得準、打得準和打得巧等撞球技術中的難點，都提出了新的見解和具體辦法，給出了許多實用的圖表和公式，既便於初學也有助於提升球技。

內容簡介

前　言

　　撞球運動是一項綜合性運動，不僅能鍛鍊全身的經絡、關節和筋骨，而且能鍛鍊人的精神，磨練意志，開發智力，完善儀容風度。

　　打撞球的主要目的是強身健體和休閒，如果能再把它當作一門技術和學問加以研究，則又可增添許多趣味。透過對撞球技術的研究，不僅會大幅度地提高打球的技藝，而且能使我們深切地領悟到撞球運動所蘊含的豐富的科技和人文內涵，使我們從憑著經驗打球轉變爲按照科學方法打球，從爲了強身健體打球轉變爲追求提高綜合素質打球，使我們在撞球運動中得到更全面的鍛鍊和更大的快樂。

　　本書按照循序漸進而又模塊化、理論透徹而又應用簡便的原則，將撞球技術分爲六個部分進行講解，解釋較爲新穎、系統、詳細和精闢。

第一章是入門知識

　　簡單介紹了撞球的種類、打法、器材、場地、禮儀及術語；重點介紹了擊球的基本要求、步驟及競賽規則。

第二章論述指球定袋的技術原則與戰術原則

　　闡明了應當根據一擊球的技術原則「定袋」，要爲目標球選擇進球線路最寬和最短的袋；應當根據一桿球和一局球的戰術原則「指球」，歸納出的八條撞球戰術，很有獨到之

處。

第三章論述瞄準的姿勢和方法

介紹了瞄準的姿勢要領和十幾種切射瞄準方法：直接瞄準法、切點瞄準法、利用特殊角瞄準法、三點瞄準法、兩點垂距瞄準法、偏心距離瞄準法、重合度瞄準法、不重合度瞄準法、正弦瞄準法（包括正弦不重合度瞄準法、加倍正弦偏心距離瞄準法）、正切瞄準法（包括正切偏心距離瞄準法、正切不重合度瞄準法、正切重合度瞄準法）、綜合瞄準法、九點對應瞄準法。

推導了重合度瞄準法和不重合度瞄準法，正弦瞄準法，正切瞄準法的公式。

總結提出了九點對應瞄準法，即首先找準以目標球的八等分爲基礎的九個基本間接瞄準點，測準與之對應的九個基本進球角度，或者測準與之對應的九個基本線比（進球角的正弦值或正切值）；然後按照點與角，或點與線比之間的對應關係進行瞄準。給出了如何將九個基本間接瞄準點、九個基本進球角度和九個基本線比測準的方法。

介紹了目測點、線、角、比、距等瞄準基礎量的方法和要點以及瞄準訓練器材，總結提出了擺桿測角、反正弦測角和反正切測角三種測角方法，並且對測角誤差作了分析，給出了消除誤差的方法。

這些瞄準方法多數是本人使用過的具有創新性的方法和技巧，都具有三個顯著特點：

一是以最優進球線爲基礎來目測瞄準的基礎量，所以允許誤差大，可以提高一擊球的成功率；

二是以特殊角的線比爲基礎進行測角或測線比，以目標

球的八等分爲基礎找準九個基本間接瞄準點（即以目標球的直徑或半徑爲尺度目測偏心距離），所以目測的都是相對量，因而目測比較容易而且穩定性較好；

三是有精確的公式圖表和簡便的具體技巧，所以，可以保證實踐所要求的精度。

這些特點強化了撞球瞄準的技術性，從而淡化了打球時的球感和球運等因素的影響。這些方法既可以使初學者達到速成，也可以使高手更穩定地發揮自己的水準。

第四章論述出桿擊球的要領和方法

闡明了在出桿擊球的過程中必須做到沉心靜氣和桿直力巧，重點介紹了保持桿直的六個要領。

第五章介紹了對目標球的各種打法
第六章介紹了對主球的各種打法及走位控制

第五、六兩章重點介紹撞球的中高級技術：折射和倒勾擊球，串打和借力球，近頭球和貼邊球，開球和任意球，主球上的九個基本擊點之效應及相應打法，反射角及其應用，分離角及其應用，主球和目標球的行程計算，貼邊球和近邊球的切射打法，主球容易落袋的四種情況及其打法，控制主球走位的典型實例等。

這兩章的解釋在理論上比較深入透徹，在應用上比較具體詳細，用例都經過精心選擇，突出了如何在一擊球中做到打得巧的主題。

這兩章也有許多創新點，比如：推導出計算主球和目標球的行程之比的公式，折射和倒勾擊球的公式。對於折射和切射的選用原則，以及折射打法和弧線球的瞄準方法等，也有新的見解。

　　總之，本書主要是作者打球的心得體會，是對學習打球的過程中所遇到的幾個關鍵問題進行潛心研究的結果。對於如何選擇打法和戰術，對於如何測準瞄準的基礎量，如何做到瞄得準、打得準和打得巧等撞球技術中的難點，都提出了新的見解和具體辦法，並且給出了許多實用的圖表和公式，既便於初學也有助於提升。

　　如有錯誤之處請指正。

<div style="text-align:right">

馬善凱　馬勤勇
於燕山大學

</div>

目　錄

目
錄

第

撞球簡介

1

章

撞球已有六百多年的歷史，起源於英法，19世紀傳入我國，並且隨著國家的繁榮昌盛而日漸普及。撞球是老中青都適宜的一項體育運動，頗具太極拳的韻味和功效，對心神體都很有益處。目前世界上已有國際撞球賽、世界職業撞球賽、世界冠軍挑戰賽等重大撞球比賽，還要爭取成為奧運比賽項目。

第一節　撞球的種類和打法

按球臺的構造分撞球有兩類：無袋式和有袋式。按打法分撞球有兩種：撞擊式和落袋式。

無袋式撞球即開崙撞球，起源於法國，現在盛行於日本和韓國。

有袋式撞球即落袋式撞球，主要有英式斯諾克、比例及美式三種打法。英式和美式打法在世界和我國較為流行。

美式落袋撞球是在球臺的四個角和兩條長岸的中間各裝有一個口袋，使用一個白色的主球去撞擊標有序號的一些彩球，並使其落入袋內的一種比賽方法。

其打法很多，比較流行的比賽有以下幾種：按序號比賽、8球落袋比賽（16彩球）、9球落袋比賽，14.1比賽，斯諾克比賽（22彩球），比例比賽（3球落袋）等。

其中，8球落袋比賽又叫爭8比賽，最為簡單易行，尤其適合初學者；9球落袋比賽的對抗性較強，有刺激性和發展趨勢。

撞球的打法雖多，但是所使用的技術卻基本相同。只

要學會一種打法，掌握了打球的基本技術，那麼，再學其他打法時，只需熟悉一下其規則即可。因此，本書著重對撞球的具有共性的基本技術進行論述。

第二節　撞球的器材、場地及禮儀

撞球的基本器材是撞球桌、撞球和球桿，輔助器材有架桿、巧克粉、撲手粉、記分牌、瞄準練習器等。

美式落袋撞球桌長 2.75 公尺、寬 1.37 公尺、高 0.8 公尺，有效競技面積為 2.54 公尺×1.27 公尺；角袋（底袋和頂袋）的口徑為 12.8～13 公分；腰袋（中袋）的口徑為 13.8～14.2 公分；臺面如（圖 1）所示。球的直徑為 5.7 公分（5.71～5.75 公分）。球桿長為 1.25～1.55 公尺。

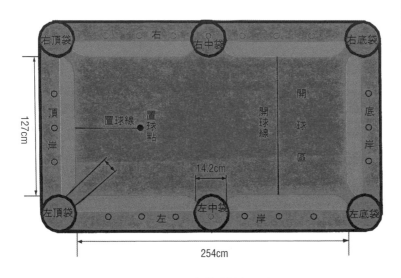

圖 1　標準美式落袋撞球桌面

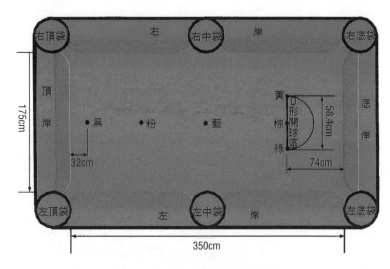

圖2　英式斯諾克撞球桌面

　　英式撞球桌長 3.8 公尺、寬 2.1 公尺、高 0.85 公尺，有效競技面積為 3.5 公尺×1.75 公尺；臺面如（圖 2）所示。球的直徑為 5.25 公分。

　　按規定每張球臺所占據的空間為：7 公尺長、5 公尺寬、3 公尺高。若條件有限，撞球桌的四周也均應留出兩根球桿的活動空間。撞球活動室的場地面積至少為：

　　（2.75+1.5×2）×（1.37+1.5×2）＝25 平方公尺

　　撞球是一項比較文靜的運動，運動員和旁觀者都應當遵循撞球的禮儀規定：

　　衣著要整齊，語言要文明，舉止要端正。

　　不要干擾和妨礙擊球者，不要靠近或正對著擊球者站立，也不要大聲喧嘩和吵鬧。

　　打球的目的是為了娛樂休閑，比賽的目的是為了互相

學習不斷提高撞球技術。因此，比賽時雙方都要堅持「友誼第一，比賽第二」的原則，以寬廣平和的心態去處理各種矛盾和糾紛。以球會友，撞球應當成為娛樂和友誼的媒體，而絕不是相反。

第三節　撞球術語

撞球術語可分為三組：初級打法術語、中高級打法術語和競賽規則術語。競賽規則術語在第四節的競賽規則中用到時介紹，中高級打法術語在第五、六兩章的打法中用到時介紹。本節先介紹初級打法術語，參看（圖3）。

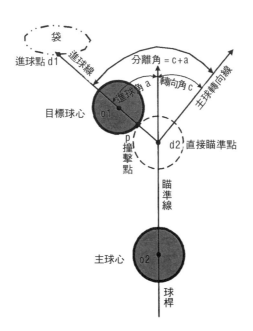

圖3　進球角、轉向角和分離角

主球：

即無編號的白球，亦稱頭球、母球或本球。其中「頭球」之稱含有子彈頭的意思，較為通俗一些。

子球：

即除白色主球之外的球。在美式撞球中，除黑8球外的子球又分為全色球（1～7＃）和花瓣球（8～15＃）兩組。在英式撞球中，子球則分為紅球（紅色球15個）和彩球（黃、綠、棕、藍、粉、黑色球各1個）兩組。

目標球：

即指定要打的那一個子球，亦稱指定球，若目標球有球路入袋則又可簡稱為進球。

進球點：

即目標球落袋時所經過的袋口邊沿上的那一點。進球點到球路邊線的距離必須大於目標球半徑，它不一定是袋口的中心點。

撞擊點（碰撞點）：

即目標球被主球所碰撞的接觸點，它在目標球的水平中心圓周上。撞擊點和目標球心的連線就是撞擊後目標球的運動方向。瞄準時應當在最優進球點和目標球心的連線上找準撞擊點。

為了避免混淆，球桿在主球上的打擊點被稱為撞點或擊點，碰撞時主球上的接觸點則稱為切點。

瞄準點：

瞄準點可分為直接瞄準點和間接瞄準點兩種：直接瞄準點簡稱為瞄準點，是指主球撞擊目標球時其球心所在的位置點；間接瞄準點則可以是瞄準線上的任何一個有特徵

的便於觀察的點。

最優進球線：

即目標球心與最優進球點的連線。最優進球線亦簡稱進球線，它是瞄準時所理想的進球線路。

瞄準線：

即主球心與瞄準點的連線，或主球心與間接瞄準點的連線。主球和目標球相撞後主球多要開始轉向，主球轉向之後所走的那一段路線稱為主球轉向線。

進球角：

即主球和目標球相撞後目標球偏離瞄準線的角度，亦即瞄準線與進球線之間所夾的銳角。進球角亦稱擊球角或目標球分程角。

轉向角：

即主球和目標球相撞後主球偏離瞄準線的角度，亦即瞄準線與主球轉向線之間所夾的角度。轉向角亦稱主球分程角。

分離角：

即主球和目標球相撞後二者分離開的角度。分離角等於進球角與轉向角之和。

入射角和反射角：

入射線與法線之間的夾角稱為入射角，反射線與法線之間的夾角稱為反射角。反射角也稱為出射角。注意：本文的入射角和反射角的定義不是指入射線和反射線與庫岸邊線之間的夾角。

任意球：

可以由擊球者放在任意位置進行擊球時的主球稱為任

意球。任意球亦稱為手中球或自由頭。

死球和死角球：

按規則向任何方向都無法擊中目標球時的主球稱為死球，若此時主球在袋口旁則稱為死角球。

活球：

是指按照規則可以被主球擊中的子球。

障礙球：

是指位於主球和目標球之間成為擊球的障礙物的子球。

吃庫：

即觸庫或碰岸，吃一次庫又叫做一顆星，連續吃幾次庫則叫做幾顆星。

一擊球：

即用桿頭的前端撞擊一次主球。

一桿球：

是在一次擊球權期間內進行的所有連續合法擊球之總稱。若取得一次擊球權後連續合法擊球成功，將臺面上本方所應打的子球都打入了袋中而取勝，則又稱為一桿亮。

第四節　擊球的基本要求、步驟及競賽規則

一、擊球的基本要求和步驟

擊球的基本要求是：用球桿頭部的前端去擊打主球，使主球撞擊一個指定的子球落入袋中，但主球不能落入袋

中，主球和子球也不能跳出撞球桌面之外。

一擊球的動作可分為三個步驟：

第一步指球定袋，即通過觀察比較和尋優選擇，指定一個目標球和一個目的袋；

第二步瞄準，即找到主球能將目標球打入目的袋中的運動方向，並將球桿調整到這個方向上；

第三步出桿擊球，即沿著球桿的瞄準方向適當發力擊打主球。每一擊球都需要經過這三個步驟才能完成。

第一步的關鍵是尋優，要指定最好的目標球和最好的目的袋；第二步的關鍵是根據目標球的具體位置選擇最優的瞄準方法，確保能夠做到瞄得準；第三步的關鍵是要保持桿直和使用巧力。

一擊球的三個步驟是一個整體，最難的是第二步，但是必須重視並且做好第一步和第三步，因為這兩步做得越好，則第二步瞄準的允許誤差可以越大些。

撞球技術可以概括為九個字：「瞄得準、出桿直、打得巧」。在撞球技術的初級階段要解決「瞄準」和「桿直」兩個問題，只有做到瞄得準和出桿直，才能保證一擊球的成功率，以便實現打一個球進一個球的目的。

在撞球技術的高級階段則主要是解決「打巧」的問題。打得巧，從狹義上說是在一擊球中沉心靜氣，桿直力巧，認真打球；從廣義上說包括四個方面：沉心桿直用力巧，戰略戰術運用巧，對目標球的打法巧，對主球的控制巧。只有做到打得巧，才能為連續進球創造條件，爭取實現「一桿多球」或「一桿亮」的目的。

第
1
章

撞球簡介

二、美式 8 球落袋撞球的指球定袋競賽規則

從開球起到一方認輸為一局，決定勝負的若干局為一盤，決定勝負的若干盤為一場。決定比賽勝負的規則有以下幾種：

三局（盤）兩勝，五局（盤）三勝，七局（盤）四勝，九局（盤）五勝，十五局（盤）八勝等。

美式 8 球落袋撞球使用 16 個彩球，其中的白色球是雙方共用的主球，黑 8 球是雙方爭奪的目標球，其餘的 14 個子球分成全色球和花瓣球兩組，雙方各打一組。

美式 8 球落袋撞球每一局的規則如下：

1. 開局規則

首先，確定誰先開球。若是第一局比賽，則進行開球猜先。若非第一局比賽，則由上一局的勝者先開球。

猜先的方法是：在開球線上放兩個球，雙方同時各擊一球使之碰到頂岸後返回，返回的球距開球線最近者獲得開球權。

其次，用三角形量器將 15 只編號子球擺在定球區，形成等邊三角形（見圖 43）。黑 8 球應位於三角形的中心，三角形的頂點上的球應放在置球點上，兩個底點上的球應不屬於同一組別。其餘子球可隨意混雜放置，但是，球間應沒有縫隙，以免影響主球的走位和進球。否則，開球方有權要求裁判員重新將球擺放正確。

然後，由取得開球權的一方將主球放在開球區內的任意位置上進行開球。開球第一桿首次擊球必須至少有一球

落袋或者至少有4個球吃庫，並且主球沒有落袋或出界才算有效，否則應重新開球。

　　若開球第一桿首次擊球有效但是黑8球落袋或山界或者有其它子球出界，則應將落袋或出界的黑8球以及其它出界的子球拿來放在置球點與頂岸中點的連線上，先放黑8球並且所放的子球之間的距離要大於一個球的直徑。

　　開球第一桿首次擊球有效時所落袋的其它子球均不再取出放回臺面，但是其歸屬未定。若開球第一桿首次擊球有效並且有子球落袋，則開球一方可接著第二次擊球；開球方第二次擊球時所打進的第一個子球才是屬於自己的。

　　若開球方在接著的第二次擊球時沒有打進球，或者開球方第一桿首次擊球有效，但是沒有子球落袋，則輪換對方擊球；此時對方均有權選擇打哪一組球。

　　（注：在非指球定袋競賽規則中，開球第一桿首次擊球時若將黑8球打落袋中則此局結束，判開球方勝。）

2. 中局規則

　　除開球第一桿首次擊球之外的每一次擊球都必須指球定袋（即必須說明或示意自己所選定的「目標球」和「目的袋」），並且每一次擊球都必須使主球先碰上「目標球」，並且至少使一個球落袋或吃庫（注意：若貼邊球被擊後只是動一下又回到原位則不算其吃庫，倒勾擊球時只要主球先勾上指定球即算有一個球吃庫）。

　　若目標球進了目的袋，或者目標球先進了目的袋之後還有其它球進袋，則該進球有效，並且所附帶打進去的其它子球也有效，自己可以接著擊球；否則該進球無效，並

且所附帶打進去的本組子球也無效，需將其全部取出來放到置球點上，換對方擊球。

　　幫對方附帶打進去的子球一律有效。

　　擊球時不允許別人幫忙，不允許雙腳離地，不允許作標記，不允許用儀器測量。貼頭球（和主球緊貼在一起的子球）只能用回頭倒勾擊球法去打。

　　掉頭（即主球落袋）；

　　跳球（擊球時主球從任何球的上方跳過去即為跳球。若擊球時主球雖跳起，但未從任何球的上方跳過去，以及主球先碰岸或先碰到目標球後，再從任何球的上方跳過去，則不算跳球）；

　　球出界（任意一個球跳出臺桌面之外）；

　　空桿（出桿擊球之後主球未碰到任何球）；

　　推桿（桿頭推著主球和目標球一同前進，換言之，推桿就是主球向前運動已經碰到了目標球，而桿頭仍未離開主球。例如，直接擊打貼頭球就屬於推桿。注意：這種違規推桿與9球比賽規則中開球時的允許推桿不同）；

　　連擊（用桿頭連續擊打主球兩次以上）；

　　錯擊球（主球先碰到的不是自己所指定的目標球，或者球桿擊打的不是主球）；

　　打動中球（主球或子球未停止運動就開始擊打之）；

　　意外觸球（除了獲得擊球權的一方按規則用球桿的前端去擊打主球不屬意外觸球之外，其餘的有意或無意地用身體、衣服、球桿的任何部位碰觸任意一個球均屬意外觸球）；

　　違規處理貼頭球（「搶8號」競賽規則只允許用回頭

倒勾擊球方法、扎桿技巧以及薄球方法去擊打自己一方的貼頭球，並且要求有球落袋或碰岸，若是打貼岸的貼頭球時還要求有球落袋或碰另一岸邊。不符合此規定的貼頭球打法均屬於違規處理貼頭球）；

雙腳離地，以及一次擊球後沒有球落袋，並且也沒有任何一個球吃庫（注：目標球和主球之外的球落袋或吃庫亦可）等違規行為，均判罰給對方任意球（自由頭），即由對方將主球放在任意地方進行擊球。

合法打黑8球時黑8球落錯袋或出界，則將黑8球拿來放在置球點上，並且判罰給對方任意球。出界的和落袋無效的所有子球，均應拿來放在開球時的置球區的前端。先放球後擊球，先放黑8球後放其它子球，並且要盡量靠近置球點放，所放的子球都應在置球點與頂岸中點的連線上，相互之間的距離要大於一個球的直徑。

3. 終局規則

按規則將本組子球全部打入袋中之後又先將黑8球打入袋中的一方贏。打本組子球時誤將黑8球落袋或出界，合法打黑8球時主球落袋、出界或違規跳頭的一方輸。

打本組最後一個子球時，採用連打擊球方法或並打擊球方法也使黑8球隨後落入另外為其指定的袋中算贏，但是若黑8球比本組最後一個子球先落袋則算輸。

三、美式9球落袋撞球競賽規則與8球規則的區別

美式9球落袋撞球使用10個彩球，其中的白色球是雙

方共用的主球，1～9號球是雙方同打的子球。

美式9球落袋撞球決定比賽勝負的規則和確定開球權的規則，與美式8球落袋撞球的規則相同；每一局的違規處罰的規則與美式8球落袋撞球的規則也基本相同：主球落袋或出界、任意一個球出界、空桿、連擊、錯擊球、打動中球、意外觸球、雙腳離地、推桿，以及一次擊球後沒有球落袋並且也沒有任何一個球吃庫（9球規則中開球時允許推桿一次除外）等違規行為，均判罰給對方任意球，對方可將主球放在任意地方進行擊球。

美式9球落袋撞球和美式8球落袋撞球，兩種競賽規則的區別是：

1. 美式9球落袋撞球的規則是雙方同打9個子球；而美式8球落袋撞球的規則是將除黑8球之外的14個子球分成兩組，雙方各打一組。

2. 美式9球落袋撞球開球時使用菱形量器將9個子球排成菱形，9號球擺在正中心，1號球擺在頂點上並且應放在置球點上（如圖44），其餘子球可隨意混雜放置，但是球間應沒有縫隙，以免影響主球的走位和進球。否則，開球方有權要求裁判員重新將球擺放正確；而美式8球落袋撞球開球時使用三角形量器，將15個子球排成等邊三角形，8號球擺在正中心，底邊端點上的兩個子球分屬兩組，頂點上的球應放在置球點上，其餘子球可隨意混雜放置。

3. 美式9球落袋撞球的規則允許開球後若出現無法直接擊打目標球的局面時，可以使用推桿一次，推桿後對方有權選擇是否接著擊球；而美式8球落袋撞球的規則不允

許使用推桿。

注意：9 球規則中的這種開球時的允許推桿與前述的違規推桿不同，它允許只將主球推到別處，主球可以不吃庫、也可以不碰到目標球。

美式 8 球落袋撞球的規則不允許跳球，而美式 9 球落袋撞球的規則中無此項規定，只是不允許擊球時主球從前方目標球的上方跳過去。

4. 美式 9 球落袋撞球的規則是必須按照由低到高的序號順序擊球；而美式 8 球落袋撞球的規則不必按序號擊球。

5. 美式 9 球落袋撞球的規則是，只有在打 9 號球時要指球定袋，只有將 9 號球打入指定袋中才算有效，但是，在打 1～8 號球時只要求指定球而不必指定袋，只要主球先碰到了指定球（即當前在臺桌面上的序號最低的那一個球），則指定球或非指定球落入任一袋中都有效，可繼續擊球（注意：此處的所謂非指定球，即用指定球去打的串球。開球時所落袋的非 1 號球也可算是這種串球）；而美式 8 球落袋撞球的規則是除開球外每一次擊球時都必須指球定袋，只有將指定球打入指定袋中才算有效。

6. 美式 9 球落袋撞球的規則是先擊落 9 號球者勝，若開球時將 9 號球擊落袋中也算獲勝，稱之為黃金球。

若在打 1～8 號球時誤將 9 號球擊落袋中，則屬違規，需將 9 號球取出放在固定區前端的置球點上。違規時打入袋中的非 9 號目標球不再取出；而美式 8 球落袋撞球的規則是先擊落 8 號球者勝。若開球時將 8 號球擊落袋中則不算獲勝，需重新開球。若打本組子球時誤將黑 8 球落袋則

輸。

四、英式斯諾克撞球的競賽規則

英式斯諾克撞球使用 22 個彩球，其中的白色球是雙方共用的主球，其餘的 15 個紅球和 6 個彩球是雙方同打的子球。這些子球的分值不同，每個紅球是 1 分，黃球、棕球、綠球、藍球、粉球、黑球依次為 2 分、3 分、4 分、5分、6 分、7 分。

英式斯諾克撞球決定比賽勝負的規則與美式 8 球落袋撞球的規則相同，每一局的規則如下：

1. 開局規則

首先，確定誰先開球。若是第一局比賽，則進行開球猜先，猜先的方法與 8 球的相同。若非第一局比賽，則按照輪流開球法由上一局的非開球方開球。

其次，用三角形量器將 15 只紅球擺在定球區。從定球區的底線上擺起，分為五排形成等邊三角形，球間應沒有縫隙，以免影響主球的走位和進球。黑球放在三角體底邊正後面的定位點上，粉球放在三角體頂點正前面的定位點上，黃球、棕球和綠球依次放在 D 形開球區直邊的右端點、正中點和左端點上，藍球放在棕球和粉球連線的中點上（見第 155 頁圖 45）。

然後，由取得開球權的一方將主球放在 D 形開球區直邊上的任意位置進行開球。開球第一桿擊球必須首先擊打紅球。若有紅球落袋可繼續擊球，若無紅球落袋則換對方擊球。

2. 中局規則

開球第一桿擊球以及每一方獲得擊球權後都必須首先擊打紅球。若有紅球落袋則可繼續擊球，若無紅球落袋則換對方擊球。每次擊打一個紅球落袋後，可以接著選擇任意一個彩球打，若此彩球落袋則又可接著去打紅球，如此下去直至無紅球落袋或者所選打的那一個彩球沒有落袋時，換對方擊球。違規時則換對方擊球，並且要處以罰分。

打紅球和彩球時都不必定袋。

打紅球時無需指出是打哪一個紅球，紅球落袋或出界後均不再放回臺面。

若臺面上還有紅球，包括將最後一個紅球打落袋中或將最後幾個紅球同時打落袋中之後，則選打彩球時可不按彩球的分值順序，即可以選擇任意一個彩球打；若臺面上還有紅球，或者與最後一個或幾個紅球落袋的同時有彩球落袋或出界，則必須將其放回開球時的原位置上；若原位置被占，則應將其放在分值較高的彩球空出的位置；若無此空位則將其放在緊鄰其原位的位置上；若同時有幾個彩球需要放回原位，則優先放置高分球。

若臺面上已經沒有紅球，則選打彩球時必須按彩球的分值順序由低到高進行選擇，即必須先打低分彩球後打高分彩球。並且此時按分值順序合法打入袋中的彩球不再取出，而不按分值順序違規打入袋中的彩球，仍必須取出來放回原位。

若一個球因受振動而落袋，或因受裁判員或非擊球者

的干擾而移位，則應由裁判員將該球放回原位或放到其可能的最終位置。

球桿的長度應不小於 91 公分，並且外形與傳統球桿無明顯差異。

球員可隨時要求裁判員對臺面上的有污染的球進行清潔。

違規處罰的規則：

（1）主球落袋或出界，或因犯規造成死球或死角球時（即違規藏頭時），由對方將主球放在 D 形區內接著擊球。除此幾種情況外，不許隨意移動主球的位置。

（2）在遇到障礙球時若不能設法將主球碰上目標球，則判為無意識救球，不但要罰分，而且對方可以作出三種選擇：一是接著擊球，二是讓違規方接著擊球，三是請求裁判員將主球放回原位，並讓違規方接著擊球。選擇一經作出便不準更改。此項規則可重複使用多次，以防止球員故意解救失敗。但是若救球方已經盡了最大努力，瞄得較準，力度也夠，則不應判為無意識救球。

（3）若違規將主球做成障礙球或死角球，則對方既可要求違規方接著擊球，也可自選任意一個球作為自由球來打；若把自選的自由球打入袋中，則只計原目標球的分值；若把自選的自由球和活球同時打入袋中，則只計活球的分值；若把彩球作為自由球打入袋中時，則只計活球的分值，並且要把彩球取出放回置球點。

（4）主球落袋或出界或跳球、子球出界、空桿、連擊、錯擊球、非指定球落袋、打動中球、意外觸球、雙腳離地、推桿，使用桿頭前端之外的球桿的其餘部位擊球或

觸球；未及時將彩球放回或放置錯誤；主球同時撞擊兩個
彩球或同時撞擊紅球和彩球；打任意球時未將主球放在開
球區；打自由球時在非僅剩下粉球和黑球的情況下，而將
主球停在指定球後面給對方製造障礙球（除罰分外還要罰
給對方一個自由球）等違規行為，均判罰 4 分。

　　但是，若犯規與分值高於 4 分的彩球有關，則按該彩
球的分值罰分；若有兩個以上子球出界，則按分值最高的
一個子球罰分。

　　（5）打彩球前尚未指定是打哪一個彩球就犯規了，打
幾個相距很近的彩球而不說明是打其中的哪一個，誤將子
球作主球，連續擊打紅球或者連續擊打彩球，使用臺面上
的球以達到一定目的等違規行為，均判罰 7 分。

　　（6）若在一次或多次擊球中耗時過多，將受到警告。
若受到警告後仍然耗時過多，則取消其比賽資格，並失去
本局所有得分；但對方的其它局次得分仍有效，並獲得本
局臺面上剩球的分值總和。

　　一般規定，一擊球的時間不能超過 40 秒鐘，超過 45
秒受警告，超過 1 分鐘判違規。但是，有的規定一擊球的
時間不能超過 20 秒鐘。

3. 計分方法及終局規則

　　計分方法是：一方合法打入袋中的子球的分值的總和
是其基本得分。一方的罰分均作為對方的得分。一方的總
分等於其基本得分加上所得的罰分。

　　終局規則是：打完一局後總分多者勝；若未打完一
局，但已經可以斷定某一方的最大可能得分不會超過另一

方時，亦可判另一方勝；若打完一局後雙方的總分相等，
則加賽一只黑球。

　　加賽的規則是：先將黑球放回其原位，主球放在Ｄ形
區內，然後採用硬幣抽籤方法確定誰先開球。

第

指球定袋與
戰術原則

章

指球定袋是一擊球的第一步工作，每次擊球時都要首先統觀球局做好戰略部署和戰術安排，選擇好一個目標球和一個目的袋。先打哪一個子球，後打哪一個子球，採用什麼打法以及怎樣控制主球走位等，都要做到計謀在先，胸有成竹，堅決不打無把握的球和無準備的球；其次要做好查看球路的工作，為指定球選擇一個好袋和一條最優進球線路。

第一節　指球定袋的原則

指球定袋的原則有二：一是戰術原則要考慮一桿球和一局球的打法之優劣，二是技術原則要考慮一擊球打法的難易，經過權衡之後才能做出決定。一般而言，是根據戰術原則「指球」，根據技術原則「定袋」，戰術原則應優先於技術原則。戰術原則放在第二節中介紹，本節只談指球定袋的技術原則。

指球定袋的技術原則，就是要為目標球選擇一個進球線路寬且短的好袋。

美式落袋撞球桌有6個袋（洞）。一個目標球往往到幾個袋都有路，所以，需要首先做好查看球路的工作，由觀察比較為目標球選擇一個進球線路寬且短的好袋。進球線路的寬度是袋口在垂直於進球線方向上的寬度，它往往小於袋口的物理寬度。

進球線路寬，則袋口的進球點多，進球線路短，則目標球走到目的袋口的最優進球點時的偏差小，所以，瞄準時的允許誤差可以大些。

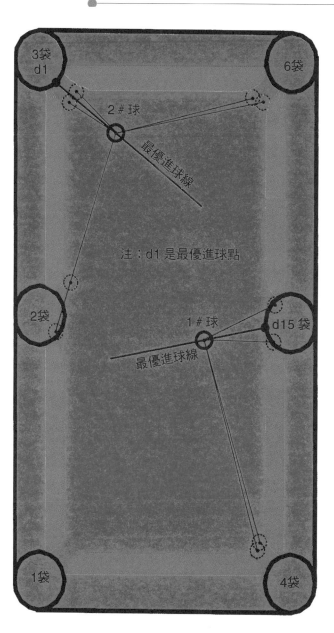

圖4 選好袋的兩個例子

選好袋的唯一標準就是進球線路寬且短，究竟是中袋好還是底袋好，只能按此標準來決定。比如在（圖4）中，1#球進4、5兩個袋都有路，但進5袋的路寬且短，所以對1#球而言5袋比4袋好。同理，2#球進2、3、6三個袋都有路，但是3袋最好，6袋次之，2袋最差。

第二節　戰術原則

戰術是結合個人的技術特長，在統觀球局的基礎上製定的，它要解決先打哪一個球和怎樣去打兩個問題，是「指球」和「定袋」的首要原則。撞球技術包括技術和戰術兩個方面。打撞球有時打的是技術（技術又包括將目標球打入目的袋的技術和控制主球走位的技術兩個方面），有時打的是戰術。

打撞球的道理也與踢足球一樣，技術應當簡練實用，戰術則應靈活多變，才是最上乘的打法。動腦子打球和不動腦子打球是大不一樣的。動腦子打球既是打球成功的需要，也是撞球運動追求的鍛鍊和提高智力之要求。

一、美式8球落袋撞球的戰術原則

美式8球落袋撞球的常用戰略戰術大致有以下8條：

1. 先打有把握的球，若球均無把握時，則應養球或修路

所謂養球就是把自己的球送到袋口跟前，以利下次擊之。養球時應首先選擇位置最不好的那一個球打，即使不

進袋也可使之換到好一些的位置。

　　所謂修路就是將自己的聚在一起的堆球打開，或者給自己的球掃清障礙，為以後的進球鋪平道路。

　　「要想富先修路」的道理也適用於撞球運動，但是與高手打球時修路工作不能單獨進行，必須在一擊球中完成為自己修路和為對方設置障礙兩項工作，或者在一擊球中完成將目標球入袋和為自己修路兩項工作。若在一擊球中只為自己修了路，而沒有給對方設置障礙，那麼，對方就會「一桿亮」。

　　當臺面上只剩下一個黑 8 球時也不能養球。但是，在我方領先時卻應該養黑 8 球，要用小力擊黑 8 球使之停在袋口附近，以利下次擊之。

　　當本組子球只剩下 2 個但又無把握做到一桿亮時，也要先選最不好的那一個打，即使不進也可使之換到有利位置，為下一次擊球時做到一桿亮奠定基礎，同時因臺面上有兩個本組球也使對方難以藏頭。

　　開球後選擇組別時亦按此原則進行，要首選打得比較散的一組，而不選有聚堆的那一組。但是，當有聚堆的那一組中有極易打入袋內的好球，並且有辦法在一擊球中完成將此好球入袋和為自己修路兩項工作時，則應首選有聚堆的那一組。

2. 好位置上的球不要勉強去打，賭在袋口的球不要急著去打

　　在袋口附近好位置上的球，若因主球當前位置不利而難打時，應先留著待機再打，不要勉強去打而使之變到壞

位置上。若因無其它球可打而必須打袋口附近好位置上的球時，則應該用小力薄擊使球仍停在袋口附近的好位置上。賭在袋口的球起著障礙球的作用，應該等到較難打的球已經打完的時候，或對方有條件把它打走的時候，或需要調換主球位置的時候再打。

3. 注意藏頭，爭取獲得任意球

如同在足球大賽中有時球星能憑借自己的技術和智謀在禁區內爭得一個點球而致勝一樣，在撞球比賽中有時高手也可以憑借自己的技術和智謀把主球藏起來迫使對方犯規，爭得一個任意球而制勝。

藏頭術是撞球競賽中經常使用的重要戰術。按指球定袋規則，藏頭時必須使主球先碰上目標球並且至少使一個球落袋或吃庫。藏頭的例子見第 214 頁（圖 74）。

4. 始終注意控制好主球，不給對方好頭，也不白給對方任意球

每次擊球前要先看好下一個自己可打的球以及對方可打的球，並且在擊球時注意將主球送到對自己有利而對對方不利的位置。須知：有時不給對方好頭比自己打進一個球還重要，可以迫使對方在極其不利的情況下擊球而出現失誤，回送自己一個「一桿多球」或「一桿亮」的好頭，甚至出現直接告負的情況。

主球落袋或出界、違規跳頭、空桿、推桿、連擊、錯擊球、打動中球、意外觸球、違規處理貼頭球、雙腳離地，以及一次擊球後沒有球落袋，並且也沒有任何一個球

吃庫等違規行為，均判罰給對方任意球。所以，在一擊球中寧可自己不進球也要避免違規（尤其要注意防止主球落袋、空桿和錯擊球），不給對方任意球。在正式比賽中給對方一個任意球就等於輸了。有些球手瞄得準、打得也準，但是卻經常輸球，其原因之一就在於不注意防止違規而給了對方任意球。經常給對方任意球是一個很大的毛病，必須克服掉。

應當注意：有些對手是很善於採用藏頭術的，特別是當我方僅剩一個球而對方還剩好幾個球時，對方更容易實現藏頭，可以連續獲得幾個任意球而反敗為勝。如果遇到這種情況時，則必須在給對方第一個無法避免的任意球時，就要充分利用規則將自己的球解救出來，送到使對方難以再次實現藏頭的位置上。

在比賽時裁判員是不允許直接擊打對方球的，然而有時又必須將對方的障礙球打走才能救出自己的球，所以，此時就要採用技術犯規，即充分利用規則，說是打自己的球但實際是打對方的球。只要自己的球可以用切、折、勾、跳以及弧線球等任意一種方法打著，那麼，就可以說是要打自己的球，裁判員是允許的。

當然，說要打自己的球沒有打著，而打了對方的球是違規的，要判罰給對方任意球。但是，為了破壞對方可連續獲得幾個任意球的局面，在給對方第一個無法避免的任意球時而合法違規卻是很值得的。

此外，有時採用合法違規一次能破壞對方幾個好球，或者一次能將自己的幾個壞球變成好球，等等。總之，凡是採用合法違規的利，大於給對方一個任意球的弊時，均

應如此進行。這種合法違規做法的實質，就是不白給對方任意球，而要變給為得，以得補失。

為了不給對方好頭，一是要根據戰術原則「指球定袋」，二是要選擇好對目標球的打法，三是要掌握控制主球到位的理論和下桿方法。控制主球到位的理論和下桿方法在第六章中介紹，目標球的打法在第五章中介紹。不給對方好頭的戰術原則如下：

首先選擇既可使自己的球入袋，又可使主球到達便於自己打下一個球的好位置（若能做到雙著更好）的那一個球來打；或者選擇既可使目標球入袋又可將自己的堆球打開（即為自己修路）的那一個球來打。注意：給自己頭要優先於不給對方頭。

其次選擇既可使自己的球入袋，又可使主球將對方的好球打走的那一個球來打。

然後選擇可以使主球藏起來的那一個球來打。

最後選擇既可使自己的球到達好位置，又可使主球到達對方不易擊球的位置的那一個球來打。

5. 關鍵球不能丟，認真打好每一個機會球

機會難得，勿失良機，必須認真打好每一個機會球。所謂「認真」，就是要注意擊球的每一個環節，把一擊球的三個基本步驟都做好，做到三者皆足必進球。

此外，打機會球時必須有良好的心理素質，即必須有自信心、有平常心、有細心和耐心。

6. 要注意選擇進攻和防守的時機，選擇進攻時要注意掌握連續擊球的節奏，選擇防守時要有耐心

當自己的球勢較好，或者自己領先時宜選擇進攻。選擇進攻時要注意掌握連續擊球的節奏，使視力和腦力的疲勞現象延遲產生，為實現一桿亮贏得足夠的時間。當對方的球勢較好，或者自己落後很多時，特別是當對方已經開始打最後一個球時，則宜選擇防守。當自己的球勢不好時，要注意給對方設置障礙。

所謂防守，就是要注意破壞對方必進之球或者給對方設置障礙，使對方無法進球，而自己則待機取勝。打球如打仗一樣，能速勝則速勝，不能速勝則緩勝，不能太著急，只要有耐心，總會有時機。

在一般情況下，若對方的球堵在袋口已成必進之球時，特別是當對方有較多的好球時，要不失時機地進行破壞性防守。一舉兩得的破壞方法是：將對方的好球作為借力球用自己的目標球把它擠走，或者把自己的目標球送到其前面或後面去擋住它，使對方無法擊之。有時因球局限制只能採用單純的破壞方法，這時既可以用分離後的目標球將它打走，而使主球走到一個有利的位置上，也可以用分離後的主球將它打走而使目標球到達一個好位置上，例子見第 216 頁（圖 75）。

7. 要注意選擇進攻和防守的對象，逢弱速決戰，遇強蘑菇戰

打球如同打仗，應該採取「你打你的，我打我的」戰

術。如果自己打的比對方準，就採取自己進球為主的打法，與對方打速決戰。如果對方打的比自己準，就採取干擾破壞對方進球為主的打法，與對方打蘑菇戰，變其長為其短。不少以弱勝強的例子都是採用這種戰術，其中也有心理戰的寓意在內。

8. 揚長避短，自信必勝

打球時應該揚長避短，以長補短，要自信必勝。技術全面會打各種球，只要有球路就要爭取一擊進球。這一條是基礎，是硬功夫。但是每個人總是有自己的技術特長，而撞球技術又是技術、戰術和心理素質三者的綜合技術。

過硬的技術是戰術實施的基礎和保證，正確的戰術則應充分發揮技術的特長和彌補技術的不足，良好的心理素質可以使技術和戰術能夠正常或超常發揮。良好的心理素質應體現在任何情況下都有自信心、有平常心、有細心和耐心。

在撞球實踐中經常會出現「最後一個球難打」的怪現象，究其原因主要是心理障礙在起作用，在打最後一個球時失去了平常心。其次是缺乏對最後一個球的打法研究。

最後一個球最能檢驗運動員的技術、戰術和心理等綜合素質。打最後一個球時必須保持平常心，採用技術特長，講究戰術原則。

二、美式 9 球落袋撞球的戰術原則

美式 9 球落袋撞球的常用戰術大致有以下八條：

1. 力爭開球權並且認眞開球，做到開必進球

由於美式 9 球落袋撞球的子球數目較少，不易防守而利於進攻，所以在 9 球比賽中開球權顯得更為重要一些，獲得開球權後常可做到一桿亮，因此要力爭開球權。

取得開球權後最好採用折射擊球方法開球，即按照折射擊球的方法瞄準菱形球體頂點上的那個 1 號球將它打入中袋（詳見第 154 頁圖 44），這樣更利於做到一桿亮。

2. 以進攻為主，先打有把握的球。打有把握的球時，注意給自己留好頭或修路養球

3. 打無把握的球時，注意不給對方留好頭，也不修路養球

4. 藏球與製造障礙

打沒有可能落袋的球時（即沒有進球時），要首選藏球術，即設法將主球藏起來，或者將目標球藏起來；其次設法利用主球或目標球給對方製造一些障礙。

5. 牢記規則，避免犯規，不給對方任意球

6. 用好規則，選擇最優的打法擊球

這種選擇包括兩個方面：一是當有幾個球可供選擇時，要選擇存在有最優打法的好球；二是當只有一個球可供選擇時，要選擇最優的打法。

　　美式 9 球規則允許採用切、折、勾、跳及串、併、連等各種打法，並且除打 9 號球外都只需指球不必定袋，只要主球先碰到了目標球，則目標球或非目標球落入任一袋中都有效，可繼續擊球。規則如此寬鬆，加上使用的球數也少，所以無論子球處在什麼位置，都有辦法將它一擊打入袋中。但是，對於每一個處在特定位置上的子球而言，卻又都存在著一種最優的打法。由於時間限制或因當事者迷的緣故，有時會看不見最優的打法，因此，要注意選擇最優的打法擊球。

7. 揚長避短，自信必勝

　　即要發揮自己的技術特長或戰術特長，並且在任何情況下（特別是在明顯落後或領先時）都要具有自信心和平常心。

8. 注意掌握連續擊球的節奏

　　美式 9 球比賽中，一桿亮或一桿進幾個球的情況很普遍，因此，需要注意掌握連續擊球的節奏。有許多能夠一桿進幾個球的撞球高手卻往往不能做到一桿亮的原因，除心理因素外，就在於沒有注意掌握連續擊球的節奏。

　　撞球運動雖說是一種比較平緩的體育運動，但是，因為注意力比較集中，所以，連續擊球時會很快地產生視力和腦力的疲勞現象，從而導致瞄準的能力和保持桿直的能力下降。掌握好連續擊球的節奏可以使視力和腦力的疲勞現象延遲產生，為實現一桿亮贏得足夠的時間。

三、英式斯諾克撞球的戰術原則

英式斯諾克撞球的常用戰術大致有以下 8 條：

1. 根據臺面上紅球數量選擇攻守

由於斯諾克撞球的子球數目多，可用作障礙球的彩球也多，所以便於防守不利進攻。因此，一局球要分為三個階段：臺面上紅球比較多時，以防守為主；臺面上紅球比較少時，攻防並重；臺面上已無紅球時，以進攻為主。

開球也以防守為上，最好採用折射擊球方法，爭取將主球停在底岸附近。

2. 選好關鍵彩球

將最後一個紅球打落袋中或將最後幾個紅球同時打落袋中之後，選打彩球時不能只考慮彩球的分值高低，應該首選可使主球走到便於擊打臺面上除它之外的分值最低的那一個彩球打。選好這個關鍵性的彩球後，還必須特別認真打好，不僅要把這個彩球打入袋中，還要把主球送到便於打下一個彩球的好位置。

能否做到這一點往往成為決定勝負的關鍵，因為此時臺面上只剩下幾個彩球，並且彩球經常是處在原位，高手對原位彩球的擊打技術都有專門研究，所以，對於高手而言此時做到一桿亮是輕易而舉的事，若你不能一桿亮，則對方就會一桿亮。

3.以進攻為主時，先打有把握的球，並且要注意掌握連續擊球的節奏。打有把握的球時注意給自己留好頭或修路養球。

4.打無把握的球時，注意不給對方留好頭，也不修路養球

5. 藏球與製造障礙

打沒有可能落袋的球時（即沒有進球時），要首選藏球術，即設法將主球藏起來，或者將目標球藏起來；其次設法利用主球或目標球給對方製造一些障礙。

6.牢記規則，避免犯規，不給對方罰分和自由球

7.用好規則，選擇最優的打法擊球

當有幾個球可供選擇時，要選擇存在有最優打法的好球；當只有一個球可供選擇時，要選擇最優的打法。

斯諾克撞球規則只需指球不必定袋，只要主球先碰到了目標球，則目標球落入任一袋中都有效，可繼續擊球。對於每一個處在特定位置上的子球而言，都存在著一種最優的打法，要注意選擇最優的打法擊球。

8.揚長避短，自信必勝

即要發揮自己的技術特長或戰術特長，並且在任何情況下（特別是在明顯落後或領先時）都要具有自信心和平常心。

第 瞄準的姿勢和方法

3

章

瞄準是一擊球的第二步工作，需要首先找到直接瞄準點或間接瞄準點，然後調整球桿線通過主球球心與之瞄成一條直線。

注意：除打豎桿側旋球和平桿捻球外，瞄準時必須使「桿尾」、「桿頭」、「主球心」（或主球的上頂點）和「瞄準點」4 點成為一條直線（更準確些說，是使這 4 個點在臺桌面上的正投影同在一條直線上）。

瞄準這一步工作是最難做好的，必須採用正確的瞄準姿勢，選擇科學的瞄準方法。本章只介紹瞄準姿勢和切射擊球的瞄準方法。折射和倒勾擊球的瞄準方法，見第五章第一節「折射擊球」、「回頭倒勾擊球」。平桿捻球和扎桿弧線球的瞄準方法，見第六章第一節「偏桿打法（平桿捻球）」、「弧線球打法」。

第一節　瞄準的基本姿勢

瞄準的姿勢不僅是決定擊球成敗的一個重要因素，而且它與打球時的衣著及言談舉止一起代表了一個人原有的氣質和風度，並且還在改變著和重新塑造著一個人的氣質和風度。追求姿勢儀容優美、氣質風度高雅，是撞球運動的一個重要內涵。

1. 瞄準的基本姿勢可以用五個步驟來完成

第一步，先目測好主球的進路即瞄準線，再正面對著瞄準線站立，並用球桿指著它。

第二步，左腳向前移一小步，並使左膝關節稍彎，左

腳與球桿（瞄準線）平行，輕輕踏在地上。

第三步，右腿直立不得彎曲，右腳向右撇開與左腳成70度～80度角站穩，以支撐住身體後半部體重。

第四步，左臂稍彎，左手做成牢固的支架（這種支架稱為架臺或手架）置於主球後方約 5-20 公分之處並固定好，上體盡量壓低，球桿的中軸線在主眼的正下方，雙目沿著球桿向前平視時恰好通過主球的上頂點看到瞄準點。

第五步，右手輕握球桿肩肘部向上抬起，握桿的右手和前臂都自然下垂與上臂成 90 度角，並且身體應根據兩腳的位置和左手支架的位置取一個自然的姿勢，使球桿能平穩地沿水平方向自由地做前後抽打動作。出桿擊球時右上臂保持不動，用腕發力，右手切不可過胸部，並且出桿擊球時仍必須保持球桿的中軸線在主眼的正下方，雙目沿著球桿向前平視時恰好通過主球的上頂點看到瞄準點。

上述的基本姿勢如（圖 5）所示。採用這種基本姿勢的目的是使自己的身體在總體上保持穩定，並且稍微具有一點向前的定向性，以保證在出桿擊球時身體不會產生向左、向右、向後這三個方向上的動搖。

（圖 5）的基本姿勢僅限於主球在比較容易擊打的地方使用。若主球貼邊或離開擊球者所在的岸邊很遠時，就很難完全按照上述基本姿勢去做，而應稍加改變。此外，若採用（圖 6）所示的平視瞄準姿勢，則穩定性更好，但形象稍差一些。

左手支架的姿勢可參看（圖 7）、（圖 8）。右手握桿和出桿的姿勢可參看（圖 9、10）。

第 3 章　瞄準的姿勢和方法

第 *3* 章　瞄準的姿勢和方法

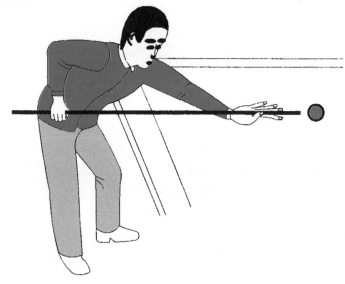

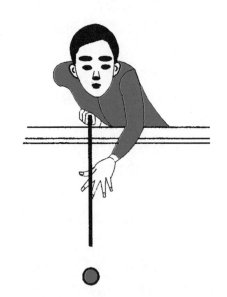

圖5　瞄準的基本姿勢

第 *3* 章　瞄準的姿勢和方法

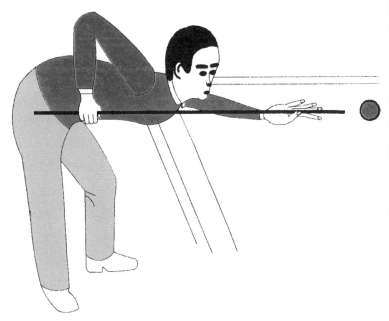

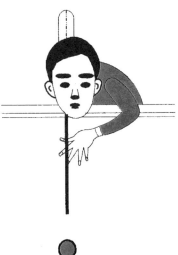

圖 6　平視瞄準姿勢

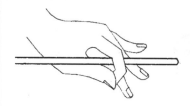
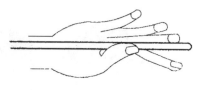

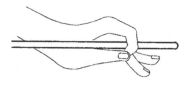
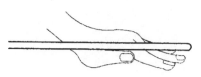

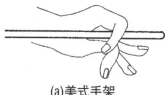

(a)美式手架

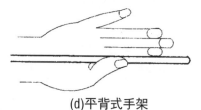

(d)平背式手架

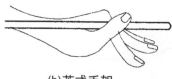

(b)英式手架

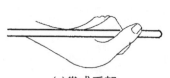

(c)拳式手架

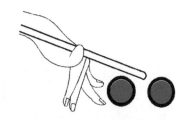

(e)有障礙時採用的高位立式手架

圖7　左手支架的姿勢

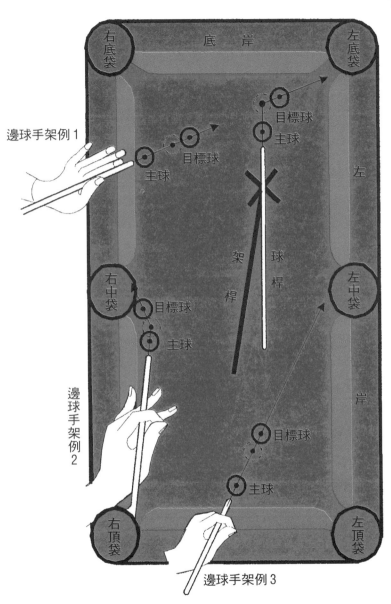

圖8　打邊球時的手架和打遠距離反手球時的架桿

(a)右手腕部自然下垂，拇指和食指輕握球桿

(b)右後臂向上抬起，使右腋下稍微虛開

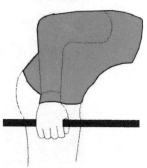

(c)右前臂自然下垂，與右後臂相垂直

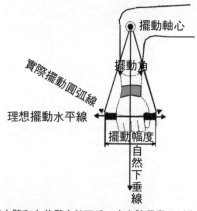

擺動軸心

擺動角

實際擺動圓弧線

理想擺動水平線

擺動幅度

自
然
下
垂
線

(d)右腕和右前臂自然下垂，在右腕帶動下以右肘部為軸前後自由地小幅度水平擺動，前後擺動幅度不大於10cm。因為擺動幅度很小時，實際擺動圓弧線才接近於理想擺動水平線。

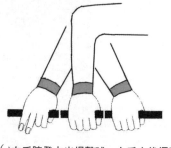

(e)右手腕發力出桿擊球。右手向後擺動時（即右手從自然下垂線向後運動時）中指和無名指鬆開；右手向前擺動發力出桿擊球時（即右手從自然下垂線向前運動時）中指和無名指握緊。

圖 9、10　右手握桿、運桿和出桿的姿勢
（三態變力微擺出擊式握桿方法）

2. 常見的錯誤姿勢有四種

（1）握桿的後手內翻或外翻，使肘與身體過於貼近，不便於球桿的前後自由運動。

（2）握桿的右手抬起過高，影響球桿做水平前後抽送。

（3）兩腳分得太開，影響身體重心位置。

（4）雙腳過於靠攏，使身體站立不穩。

應當說明：正確的瞄準姿勢是做到瞄得準和保證桿直的必要條件，但是，並不存在一個人人都適用的所謂標準姿勢。

每個人都應根據自己的具體情況選擇合適的姿勢，只要能做到瞄得準和保證桿直即可。

3. 應當強調指出：無論採用何種瞄準姿勢，要想瞄得準都必須注意做好三點

（1）要正對著瞄準線站立，並且使球桿的中軸線在主眼的正下方，雙目沿著球桿向前平視時恰好通過主球的上頂點看到瞄準點。

多數人的兩眼視力不同，有一隻眼睛是主要的，所以一定要用自己的主眼去瞄準。

判定主眼的方法很簡單：先用兩眼觀察，用左食指指住遠處的某一個點。再閉上左眼並且保持原姿勢不變，用右眼觀察，若看到左食指仍是指在這一點上，則右眼就是主眼；若看到左食指不是指在這一點上了，則還需閉上右眼睜開左眼來看，若看到左食指仍是指在這一點上，則左

眼就是主眼；否則雙眼共同組成一個主眼。

注意：木匠往往用單眼吊線，打撞球亦可用單眼瞄準。單眼瞄準優於雙眼瞄準，但於形象不利。若採用單眼瞄準，則無論用哪一隻眼，所用的那一隻眼就是主眼。

注意：（圖5）、（圖6）中均假定右眼為主眼，所以球桿在右眼的正下方。若左眼為主眼時球桿應在左眼的正下方，若雙眼共同組成一個主眼時球桿應在鼻尖的正下方。

（2）要用「主球的上頂點」代替「主球心」進行瞄準。

因為球是不透明的並且是處在主眼的前下方，「主球的上頂點」比「主球心」更容易看清找準。如果採用圖6（a）所示的平視瞄準姿勢，則可以更好地做到這一點。

（3）要顧後瞻前，使「桿尾」、「桿頭」、「主球的上頂點」和「瞄準點」四點成一條直線。

要先顧後再瞻前：先顧後即先沿著從「桿尾」到「桿頭」再到「主球的上頂點」的方向看，使這三點在一條直線上，再瞻前即再使這條直線又通過正前方的「瞄準點」。

第二節　切射擊球的瞄準方法

本節介紹十幾種切射瞄準方法，著重介紹本人使用過的具有創新性的方法和技巧。這些瞄準方法有三個顯著特點：

一是以最優進球線為基礎，這樣就為一擊球過程中產

生的各種誤差預留了一些允許空間；

二是只需目測相對量，這是因為相對量比絕對量容易目測而且目測的結果比較穩定；

三是有精確的公式圖表和具體的目測技巧，能夠保證實踐所要求的精度，這樣就使得瞄準的技術性增強，經驗性降低。

因此，採用這些瞄準方法，可以淡化打球時的球感和球運的因素，既可以使初學者達到速成，也可以使高手更穩定地發揮自己的水準。

對於一個目標球而言其最優進球線是唯一的，所以，最優直接瞄準點也是唯一的。若進球線路的寬度非零，則直接瞄準點就不是唯一的。至於間接瞄準點，無論進球線路的寬度多麼狹窄，都不是唯一的。

從理論上講，瞄準線上任何一個有特徵的便於目測尋找的點都可以作為間接瞄準點。但是，瞄準時的允許誤差只能根據直接瞄準點的多少來決定。進球線路越寬，直接瞄準點就越多，瞄準時的允許誤差也越大。根據選擇瞄準點方法的不同，可以把切射擊球的瞄準方法細分為多種。

一、直接瞄準法

尋找直接瞄準點 d2 進行瞄準的方法，稱為直接瞄準法。其具體做法如（圖 11）所示，按公式

o1d2 = 2r ……………………………………（1）

或 pd2 = r ……………………………………（2）

首先在最優進球線上自目標球心 o1 向外延長一個主球直徑 2r，或在最優進球線上自目標球上的撞擊點 p 向外延

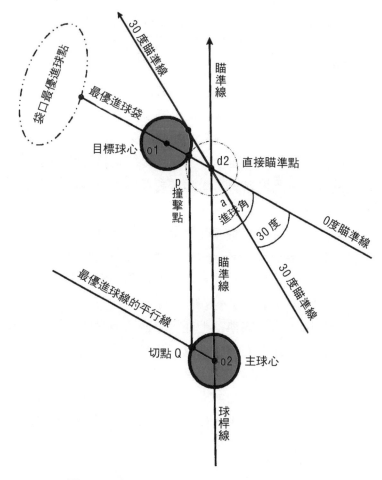

圖 11　直接瞄準法和切點瞄準法圖解

注 1：直接瞄準法：根據 o1d2＝2r，pd2＝ r，
　　　或 30 度瞄準線和最優進球線的交點，
　　　可以找到直接瞄準點 d2。
注 2：切點瞄準法：o2Q∥o1d1，o2d2∥Qp
注 3：切射擊球時進球角的取值範圍是：0°≤a≤90°

長一個主球半徑 r（注：主球和目標球的半徑相等），即可找到直接瞄準點 d2，它就是主球撞擊目標球時其球心所在的位置。然後再調整球桿使之通過主球心 o2 與直接瞄準點 d2 成為一條直線。

　　直接瞄準法是最基本和最簡單的瞄準方法，同時也是一種說起來容易做起來難的瞄準方法。

　　其實際操作難的原因之一，是在撞球實踐中所遇到的進球角度不固定，所以正面對著瞄準線站立進行瞄準時所觀察到的主球直徑 2r 的視長不一致。為了克服這個難點，需要進行測點訓練，訓練的方法見第五節。

　　直接瞄準法實際操作難的另一個原因，是由公式（1）、（2）定義的直接瞄準點 d2 不在撞球桌面上，而是在目標球心所在的水平面上，由於目標球是不透明的，所以只能以人眼可看見的目標球的水平中心圓周作參照來確定，並且要以毫米數據之類的絕對量來表示直接瞄準點 d2 的具體位置。

　　為了克服這個難點，可將 o1d2 正投影到撞球桌面上進行目測，最好俯下身來進行平視瞄準，首先找到通過目標球的下底點的在撞球桌面上的最優進球線，然後在這條最優進球線上，自目標球的下底點向外延長一個主球直徑 2r，即可找到直接瞄準點 d2 在撞球桌面上的正投影點；並且要以此正投影點作為實際使用的瞄準點。

　　此外，在場上打球的過程中有時頭腦中的 2r 的標準長度印象會變得模糊起來，這時可以採用下面的兩種技巧找到直接瞄準點 d2：

　　1. 採用下面將要介紹的利用特殊角的瞄準法，比如找

到最優進球線和 30 度瞄準線的交點，即為直接瞄準點 d2。

2. 利用目標球上的撞擊點和最優進球線，通過目測相對量來找到直接瞄準點 d2。具體做法可分為三步：

第一步，首先正面對著最優進球線站立，在目標球的水平中心圓周上看請找準撞擊點。

第二步，改為正面對著主球和撞擊點的連線站立，用球桿通過主球的上頂點指住撞擊點，再慢慢地將正指著撞擊點的桿頭垂直向下壓低，改指在臺桌面上的最優進球線上，此時桿頭所指的點便是撞擊點在臺桌面上的正投影點。

第三步，先目測目標球的下底點與桿頭所指的撞擊點的正投影點之間的距離，再將此距離延長一倍，便是直接瞄準點在臺桌面上的正投影點。然後以主球的上頂點為軸心轉動球桿，使球桿通過主球的上頂點指在直接瞄準點之正投影點上即已瞄準。

總之，由於直接瞄準法需測的絕對量 2r 或 r 的視角是隨著球的位置變化而變化，所以，不易測準而且目測結果也不穩定，球感和球運的因素往往會起作用。因此，需要採用一些技巧來克服這個缺點。

二、切點瞄準法

尋找主球正好能切上目標球的撞擊點的運動方向進行瞄準的方法，稱為切點瞄準法。其具體做法如（圖 11）所示：

首先過主球心 o2 作最優進球線 o1d1 的平行線，並且

找到此平行線與主球的水平中心圓周的交點 Q，此交點 Q
即為主球撞擊目標球時的切點。其次找準最優進球線 o1d1
和目標球的水平中心圓周的交點，即為撞擊點 p。然後調
整球桿使之通過主球心 o2 並且與直線 Qp 平行即可。

　　採用切點瞄準法打進球角近似於和大於 60 度度的大角
度球時的操作可以更簡單些：先找準目標球上的撞擊點
p，再直接觀察主球的水平中心圓周，找到此圓周剛好能切
上撞擊點 p 時的主球的運動方向，即是瞄準方向。

　　正是由於這個操作的簡便性，才使得切點瞄準法特別
適合於近頭球（即距主球很近的球，比如 o2o1 ＜ 20cm）
和大角度球（進球角近於和大於 60 度的球），也適合於近
距球（即距主球較近的球，比如 o2o1 ＜臺桌寬）。

三、利用特殊角的瞄準法

　　利用特殊角的瞄準法是基於特殊角的瞄準線有容易識
別的特徵，由尋找特殊角的瞄準線與最優進球線的交點來
找到直接瞄準點的。它可作為直接瞄準法的一個輔助方法
來使用，其具體做法可分為三步：

　　第一步，首先用球桿指住特殊角度的瞄準線。注意：
這時的桿頭應該正指在目標球心所在的水平面上；並且應
根據進球角的實際值來選擇一個特殊角度的瞄準線：

　　（1）當進球角小於 45 度時，由尋找 30 度瞄準線和最
優進球線的交點，來找到直接瞄準點 d2。30 度角的瞄準線
與目標球的水平中心圓周相切，並且它與最優進球線之間
相交成 30 度，所以很便於觀察。

　　（2）當進球角大於 45 度時，由尋找 90 度瞄準線和最

優進球線的交點，來找到直接瞄準點 d2。90度角的瞄準線
與目標球的水平中心圓周相距一個主球半徑，並且它與最
優進球線相互垂直，所以很便於觀察。

第二步，再慢慢地將正指在目標球心所在的水平面上
的桿頭垂直向下壓低，改指在臺桌面上的最優進球線上，
此時的桿頭所指的臺桌面上的點便是直接瞄準點在臺桌面
上的正投影點。

第三步，保持桿頭的指向不變，並以主球的上頂點為
軸心轉動球桿，使球桿通過主球的上頂點指在直接瞄準點
之正投影點上即已瞄準。

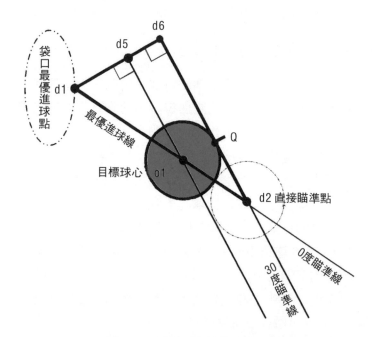

圖 12　利用 30 度角的瞄準法

利用30度角的瞄準法如（圖12）所示：先根據30度瞄準線和目標球的水平中心圓周相切，並且與最優進球線相交成30度之特徵，找到30度瞄準線d2Qd6。再找到30度瞄準線和最優進球線的交點d2，即為直接瞄準點。

四、三點瞄準法

　　三點瞄準法如（圖13）所示，需要依次確定q1、q2、q3三點，這三點是利用球心線o1o2q1、擊點線po2q2、進球線的平行線q3q2q1找到的。q3是定桿點，它是一種位於主球後面的間接瞄準點。

　　尋找定桿點q3的方法如下：

　　把左手伸開平按在主球後面的適當距離處。若袋在瞄準線的左側，則先使左食指尖與主球心和目標球心成三點一線o1o2q1。

　　再以左食指尖為軸心轉動左手，使左中指尖和左食指尖的連線與最優進球線平行，同時使左中指尖與主球心和撞擊點成三點一線po2q2。

　　然後，使左無名指尖與左中指尖和左食指尖成三點一線q3q2q1，並且使中指尖至無名指尖和食指尖的距離相等：q2q3＝q2q1。則此時的左無名指尖即為定桿點q3。

　　若袋在瞄準線的右側，則先使左小指尖與主球心和目標球心成三點一線o1o2q1。再以左小指尖為軸心轉動左手，使左無名指尖和左小指尖的連線與進球線平行，同時使左無名指尖與主球心和撞擊點成三點一線po2q2。然後，使左中指尖與左無名指尖和左小指尖成三點一線q3q2q1，並且使無名指尖至中指尖和小指尖的距離相等：

袋

進球線

o1 目標球心

p撞擊點

d2 瞄準點

球心線

擊點線

瞄準線

o2 主球心

注：

因，q1q2q3∥d2po1，

故，q2o2／po2＝q2q3／pd2

q2o2／po2＝q2q1／po1，

又因，po1＝pd2

故，q2q3＝q2q1

q3 q2 q1

進球線的平行線

圖13　三點瞄準法

q2q3＝q2q1。則此時的左中指尖即為定桿點 q3。

　　採用三點瞄準法打遠距球時，最好再找到一個定向參考點 d0，主球心與它的連線 o2d0 平行於最優進球線 o1d1。利用連線 o2d0 容易使左指尖的連線 q1q2q3 與進球線 o1d1 平行。可以在其它球上、臺邊上及臺桌外的牆上來選擇便於記憶的定向參考點 d0。

　　三點瞄準法可用於大角度球和近距球。

五、兩點垂距瞄準法

　　調整球桿通過主球心的指向，直至目標球心和撞擊點到該方向的垂距之比為二，此時的球桿指向就是瞄準方向。這種瞄準方法稱為兩點垂距瞄準法。其具體做法如（圖 14）所示，按公式

o1p2／pp1 = 2 ………………………………………（3）

　　先找準撞擊點，再根據目標球心到瞄準線的距離 o1p2 等於撞擊點到瞄準線的距離 pp1 的二倍之關係，找到間接瞄準點 p2，然後調整球桿使之與瞄準線 o2p2 成為一條直線。

　　若在臺桌面上或目標球的上頂點所在的水平面上目測 o1p2 和 pp1 的正投影，則較容易一些。

　　兩點垂距瞄準法也是一種很簡單的瞄準方法，其應用的前提條件是目標球的撞擊點能夠看清找準。

六、偏心距離瞄準法

　　偏心距離是指瞄準線偏離目標球心的距離 o1p2，偏心距離瞄準法如（圖 14）所示，可分為三步進行：

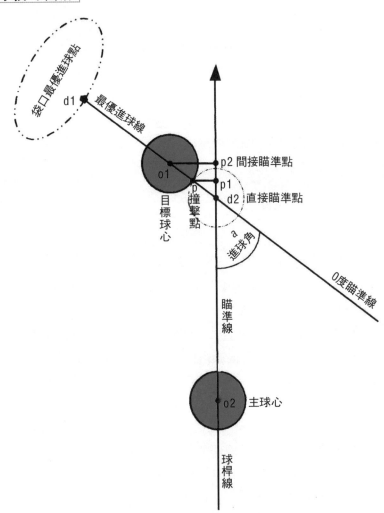

圖 14 偏心距離瞄準法和兩點垂距瞄準法圖解

注1： 偏心距離瞄準法： o1p2／r ＝2sina

注2： 兩點垂距瞄準法： o1p2＝2pp1

首先，目測進球角 a 的大小。

其次，根據偏心距離 o1p2 與進球角 a 之間的幾何關係式：

$$o1p2 = 2r\sin a \quad\cdots\cdots\cdots\cdots\cdots\cdots\cdots\quad (4)$$

$$或 \ o1p2 / r = 2\sin a \quad\cdots\cdots\cdots\cdots\cdots\cdots\quad (5)$$

求出偏心距離之相對量 o1p2／r，或者求出偏心距離之絕對量 o1p2。

然後，找到間接瞄準點 p2，並調整球桿使之與瞄準線 o2p2 成為一條直線。

偏心距離瞄準法是測角類的瞄準方法，比較省眼睛，適合於長時間的連續打球。其省眼睛的原因之一是看角度比看點要省眼睛，原因之二是偏心距離瞄準法所找的間接瞄準點都固定在過目標球心、且垂直於瞄準線的一個方向上，比較好找。

實際使用偏心距離瞄準法時，只需記住九個基本進球角度及其偏心距離值（詳見後面的表 1、表 3）。這九個偏心距離值都是與目標球的八等分點對應的相對量，很容易記住。因此，偏心距離瞄準法的使用是很簡單的，無需按照公式進行實時計算。

實際遇到的進球角度若不屬於這九個基本角度，則均可按貼近歸入其中的原則處理，或採用分段線性插值法求出，一般都能滿足實踐所需的精度要求。

若採用分段線性插值法時，也只需記住進球角 a = 0 度，30 度，45 度，61 度，76 度，84.3 度這六個插值節點的 o1p2／r 值，可以滿足實踐所需的精度。

此外，在實踐中還可以使用式（5）的一個近似公式：

當 a < 30 度時，o1p2 / r ≈ 0.035a ……………（6）

例 1：若進球角 a＝30 度，則 o1p2 / r＝2sin（30）＝1，所以，瞄準線正好與目標球的水平中心圓周相切。

例 2：若進球角 a＝45 度，球的半徑為 2.85cm，則

o1p2 / r＝2sin（45）＝1.41，

o1p2＝1.41r＝1.41×2.85≈4（cm）。

例 3：若進球角 a＝15 度，球的半徑為 2.85cm，則

o1p2 / r＝2sin（15）≈0.5，

o1p2≈0.5r＝0.5×2.85＝1.4（cm），或按（6）式求出近似值：o1p2≈（0.035a）r＝0.035×15×2.85≈1.5（cm）。

例 4：若進球角 a＝10 度，球的半徑為 2.85cm，則先求出 a＝30 度的 o1p2 / r＝1；

再用插值法求出 a＝10 度的 olp2 / r＝（1 / 30）×10＝1 / 3，o1p2＝r / 3＝1 / 3×2.85≈0.95（cm），或按（6）式求出近似值：o1p2≈（0.035a）r＝0.035×10×2.85≈1（cm）。

由例 1 可見，偏心距離瞄準法特別適用於切射進球角為 30 度的球，因為，此時的瞄準線 o2p2 正好與目標球的水平中心圓周相切，極易目測瞄準。所以，進球角為 30 度的球應首選偏心距離瞄準法。

偏心距離瞄準法也很適用於瞄準線和岸邊平行的球，因為此時的進球角等於進球線和岸邊之間的夾角，它有實在的庫岸邊線作參照，所以很容易看清估準。同理，近乎貼邊的球，進球角小於 60 度的球和遠距球（即距主球較遠的球，比如 o2o1 ＞臺桌寬）的進球角的目測誤差小，所以這幾種球也較適合採用偏心距離瞄準法。

但是，近頭又近袋的球和大角度球的進球角不容易估準，所以，不宜採用偏心距離瞄準法，而宜於採用切點瞄準法。切點瞄準法和偏心距離瞄準法二者的優點具有互補性。

注意：此處所談的偏心距離瞄準法之適用性問題，都是對於只採用基本的直接測角方法而言的。若採用第三節中介紹的反正切或反正弦等測角方法，則偏心距離瞄準法適用於包括近頭球和大角度球在內的各種球。

七、重合度瞄準法和不重合度瞄準法

如（圖15）所示，設球的直徑為2r，重合厚度為h（即沿瞄準線去看到的主球與目標球相重合部分之寬度），則未重合厚度（即沿瞄準線去看到的目標球上未被主球重合的部分之寬度）為（2r–h）。

由（圖15）可知，未重合厚度等於偏心距離（瞄準線偏離目標球心的距離），即

$2r-h \leqq o_1p_2$ ……………………………………（7）

將式（4）代入（7），得

$h = 2r - o_1p_2 = 2r - 2r\sin a = 2r(1 - \sin a)$

即

$h/(2r) = 1 - \sin a$ ………………………………（8）

或

$(2r-h)/(2r) = \sin a$ ………………………………（9）

式（8）即為重合度瞄準法公式，式（9）則為不重合度瞄準法公式。

重合度瞄準法是由目測重合厚度h是目標球直徑2r的

第
3
章

瞄準的姿勢和方法

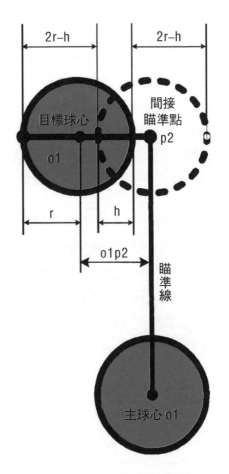

圖 15　重合度瞄準法和不重合度瞄準法圖解

注：設球的直徑為 2r，h 為重合厚度，
　　o1p2 為偏心距離，則
重合厚度 h＝2r－o1p2，不重合厚度 2r－h＝o1p2，
重合度 h／（2r）＝1－o1p2／（2r），
不重合度（2r－h）／（2r）＝o1p2／（2r）＝1－h／（2r）

幾分之幾的方法，來確定瞄準線的。不重合度瞄準法則是由目測未重合厚度（2r−h）是目標球直徑 2r 的幾分之幾的方法，來確定瞄準線的。

式（8）中的 h／（2r）稱為重合度，式（9）中的（2r−h）／（2r）則稱為不重合度。重合度與不重合度之間是互補的關係，二者都是便於目測的相對量。但是，相比較而言，大角度球的重合度 h／（2r）的目測誤差小，小角度球的不重合度（2r−h）／（2r）的目測誤差小。因此，打大角度球時應該首選重合度瞄準法公式（8），打小角度球時則應該首選不重合度瞄準法公式（9）。

重合度瞄準法、不重合度瞄準法和偏心距離瞄準法的精度，都主要取決於對進球角的目測精度。將九個基本進球角度代入式（8）、（9）、（5），可得列於（表1）的重合度瞄準法、不重合度瞄準法和偏心距離瞄準法的常用值。在撞球實踐中採用這三種方法時，只需記住表1即

表 1　偏心距離瞄準法、不重合度瞄準法
　　　及重合度瞄準法的常用值

a（度）	0	7.2	9.5	11.5	14.5	19.5	22	30
o1p2／r	0	0.25	1/3	2/5	0.5	2/3	0.75	1
（2r−h）／（2r）	0	1/8	1/6	1/5	1/4	1/3	3/8	1/2
h／（2r）	1	7/8	5/6	4/5	3/4	2/3	5/8	1/2
a（度）	38.7	45	48.6	53	56	6.1	76	84.3
o1p2／r	1.25	1.41	1.5	8/5	5/3	1.75	1.94	1.99
（2r−h）／（2r）	5/8	7/10	3/4	4/5	5/6	7/8	0.97	1
h／（2r）	3/8	3/10	1/4	1/5	1/6	1/8	0.03	0

可。

　　將式（9）與（4）、（5）進行比較，可知不重合度瞄準法與偏心距離瞄準法二者是等同的，所以，偏心距離瞄準法和重合度瞄準法之間也是互補的關係。

　　重合度瞄準法和不重合度瞄準法適合於打各種球，其應用較廣。

八、正弦瞄準法

　　正弦瞄準法如（圖16）所示，設目標球的直徑為 $2r$，瞄準線偏離目標球心的距離為 o_1p_2；最優進球點至瞄準線的距離為 d_1R_2；最優進球點至經過目標球心所作的瞄準線的平行線的垂直距離為 d_1R_1，則進球角的正弦值為：

$$\sin a = o_1p_2 / o_1d_2 = o_1p_2 / (2r)$$

$$= d_1R_2 / d_1d_2 = d_1R_1 / d_1o_1 \quad\cdots\cdots\cdots\cdots\cdots\quad (10)$$

由（10）、（7）二式可得，

$$(2r-h) / (2r) = o_1p_2 / (2r) = d_1R_2 / d_1d_2 \cdots (11)$$

$$(2r-h) / (2r) = o_1p_2 / (2r) = d_1R_1 / d_1o_1 \cdots (12)$$

　　由以上三式可見，由於進球角的正弦值 $\sin a$ 等於不重合度 $(2r-h) / (2r)$，所以，瞄準時只要先測出進球角的正弦值即測角三角形中的對邊與斜邊之比值 d_1R_1 / d_1o_1、d_1R_2 / d_1d_2 中的任一個，那麼，就可以按照同樣的比值來確定不重合度。

　　因此，把這種瞄準方法稱為正弦不重合度瞄準法。在實踐中一般選擇（12）式。

　　若將正弦不重合度瞄準法的公式（11）、（12）改寫為

o1p2 / r = 2（d1R2 / d1d2）⋯⋯⋯⋯⋯⋯（13）

o1p2 / r = 2（d1R1 / d1o1）⋯⋯⋯⋯⋯⋯（14）

　　則成了另一種形式的偏心距離瞄準法。按照式（13）、（14），只要先測出比值 d1R1 / d1o1、d1R2 / d1d2 中的任意一個並且將之加倍，即為偏心距離之相對量 o1p2 / r；進而就可以找到間接瞄準點 p2。為了區別於式（5）的通

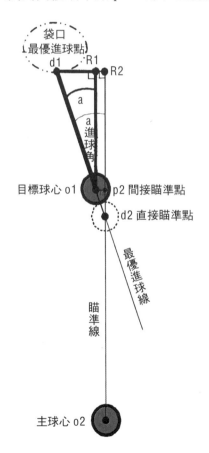

圖 16　正弦瞄準法圖解

過測角求出偏心距離之相對量 o1p2／r 的偏心距離瞄準法，把這種通過測線比（進球角的正弦值）而求出偏心距離之相對量 o1p2／r 的瞄準方法，稱為加倍正弦偏心距離瞄準法。

正弦不重合度瞄準法和加倍正弦偏心距離瞄準法，是既簡單又省眼睛的好方法，適合於打各種球。

九、正切瞄準法

正切瞄準法如（圖 17）所示，設主球心 o2 至最優進球線的垂直距離為 o2R2；垂足 R2 至直接瞄準點的距離為 d2R2。握桿點 R3 至桿頭 R1 的有效桿長為 R1R3；過握桿點 R3 所作的最優進球線的垂線與過桿頭 R1 所作的瞄準線的平行線的交點為 o21，此交點至最優進球線的垂直距離為 o21R3，則進球角 a 的正切值為：

$$\tan a = o2R2／d2R2 = o21R3／R1R3 \quad\cdots\cdots\cdots\cdots \quad (15)$$

若再將偏心距離瞄準法的公式（5）變換為

$$o1p2／r = 2\sin a = 2\tan a／\sqrt{1+\tan^2 a}$$

$$= 2／\sqrt{1+\tan^2 a} \quad\cdots\cdots\cdots\cdots\cdots\cdots \quad (16)$$

那麼，就可以根據（15）、（16）兩式，先測出進球角的正切值 tan a，再求出偏心距離 o1p2／r，然後找到間接瞄準點 p2 進行瞄準。這種瞄準方法稱為正切偏心距離瞄準法。

若將（16）代入（7）式，則又可得正切不重合度瞄準法和正切重合度瞄準法的公式：

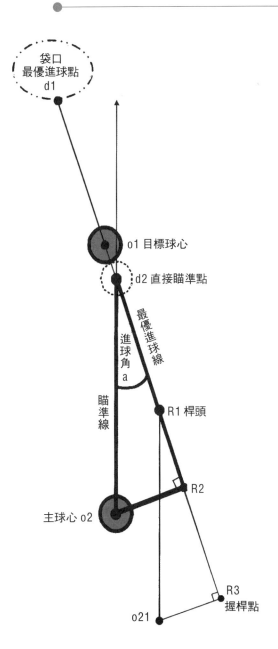

圖17 正切瞄準法圖解

表2　三種正切瞄準法的常用值用值

a（度）	0	7.2	9.5	11.5	14.5	19.5	22	30
tan a	0	0.13	0.17	0.2	0.26	0.35	0.4	0.58
o1p2／r	0	0.25	1/3	2/5	0.5	2/3	0.75	1
（2r−h）／（2r）	0	1/8	1/6	1/5	1/4	1/3	3/8	1/2
h／（2r）	1	7/8	5/6	4/5	3/4	2/3	5/8	1/2
a（度）	38.7	45	48.6	53	56	61	76	84.3
tan a	0.8	1	1.1	1.3	1.5	1.8	4	10
o1p2／r	1.25	1.41	1.5	8/5	5/3	1.75	1.94	1.99
（2r−h）／（2r）	5/8	7/10	3/4	4/5	5/6	7/8	0.97	1
h／（2r）	3/8	3/10	1/4	1/5	1/6	1/8	0.03	0

$$（2r\text{−}h）／（2r）= 1／\sqrt{1+1／\tan^2 a} \quad \cdots\cdots\cdots （17）$$

$$h－／（2r）= 1－1／\sqrt{1+1／\tan^2 a} \quad \cdots\cdots\cdots\cdots （18）$$

　　將九個基本進球角度代入式（15）、（16）、（17）、（18），可得這三種正切瞄準法的常用值速查表──（表2），表中進球角 a 的單位是度。利用（表2）很容易實時地由進球角的正切值 tan a 求出偏心距離 o1p2／r、不重合度（2r−h）／（2r）、重合度 h／（2r）。

　　正切瞄準法必須查表，這一點不如正弦瞄準法優越。但是，正切值的目測誤差較小的特殊角比較多，例如，45度、27度（30度）、63度（61度）、76度、84度等都是這種特殊角，所以，在目測的精度方面正切瞄準法卻有較大的優越性。

　　還需說明一點：（圖16）所示的測角直角三角形△

d1R1o1 和圖 17 所示的測角直角三角形 △o2R2d2 都是最常用的，並且採用正弦瞄準法和正切瞄準法時，都可以在這二者中任選一個。但是，究竟選用哪一個測角直角三角形好呢？選用的原則有三：

1. 不要選用太大或太小的測角三角形（即近頭球時不選 △o2R2d2，近袋球時不選 △d1R1o1），而應選擇大小適中的那一個測角三角形，其目測的相對誤差較小一些。

2. R1 已出了臺面時選用 △o2R2d2 較好，因為此時的 △d1R1o1 不便於進行觀察。

3. 大角度的遠距球時選用 △d1R1o1 較好，因為此時若選用 △o2R2d2，則需要走很遠去觀察。

十、綜合瞄準法

綜合瞄準法是在熟練掌握多種瞄準方法的基礎上，形成的一種具有個性和智能性的瞄準方法。

由於各種瞄準方法各有千秋，每個人的情況也不相同，所以，想成為撞球高手者不僅應該選擇適合自己的一種瞄準方法，而且應該多掌握幾種瞄準方法，在實踐中注意總結經驗和教訓，逐漸形成一種適合自己的綜合瞄準法。綜合瞄準法的例子如下：

（1）以偏心距離瞄準法為主，以切點瞄準法（近頭球時）、直接瞄準法和兩點垂距瞄準法（大角度球或回頭倒勾擊球時）為輔的綜合瞄準法，速度較快，精度較高。

（2）以正切瞄準法為主，以切點瞄準法（近頭球時）、直接瞄準法和兩點垂距瞄準法（回頭倒勾擊球時）為輔的綜合瞄準法，精度高。

第 3 章 瞄準的姿勢和方法

（3）以正弦不重合度瞄準法為主，以切點瞄準法（近頭球時）、直接瞄準法和兩點垂距瞄準法（大角度球，或回頭倒勾擊球時）為輔的綜合瞄準法，較為簡單，精度較高。

（4）以直接瞄準法為主，以正切瞄準法（小角度球時）為輔的綜合瞄準法，簡單，速度快。

十一、9點對應瞄準法

前面的偏心距離瞄準法、重合度瞄準法、不重合度瞄準法、正弦瞄準法、正切瞄準法等公式雖然精度高，但是若在打球的過程中實時地計算，則速度很慢。為了便於快速進行目測並且保證足夠的精度，在實踐中可以採取9點測距的方法，即按照式（5），以目標球心為測量的起點，以目標球的半徑為基本尺度單位去目測偏心距離的相對量 o_1p_2 / r，並且只選取它的9個離散的等於 1 / 8 的整倍數值。這種做法換言之就是：

在經過目標球心的並且垂直於瞄準線的方向上，確定9個基本間接瞄準點，這9個基本間接瞄準點的間距等於目標球直徑的八分之一（即目標球半徑的四分之一），比較容易目測尋找。這種做法頗具天然性、簡單性和重要性，利用它可以將測角定距類瞄準法和測線比定距類瞄準法都離散化為9點對應瞄準法。

9點對應瞄準法，簡言之就是在確定9個基本間接瞄準點之後，再由計算求出與之對應的9個基本進球角或九個基本線比（注：9個基本線比是9個基本進球角的正切值或正弦值之簡稱），然後直接按照這9個間接瞄準點與

9個基本進球角或9個基本線比間的一一對應關係進行實際的瞄準。這種離散化的九點對應瞄準法的操作簡單，精度高，穩定性好，應用廣。

在第三節中將著重介紹找準9個基本間接瞄準點、測準9個基本進球角和9個基本線比的方法，這是瞄準的關鍵技術。

十二、瞄準方法的分類

瞄準方法很多，可以按所尋找的瞄準點之不同分為兩大類：尋找直接瞄準點類瞄準法和尋找間接瞄準點類瞄準法。前一類包括直接瞄準法，利用特殊角瞄準法，切點瞄準法，三點瞄準法等；後一類包括兩點垂距瞄準法，偏心距離瞄準法，重合度瞄準法和不重合度瞄準法，正弦瞄準法（包括正弦不重合度瞄準法、加倍正弦偏心距離瞄準法），正切瞄準法（包括正切偏心距離瞄準法、正切不重合度瞄準法、正切重合度瞄準法）等。

也可以按所採用的瞄準基礎量之不同，將瞄準方法分為如下四大類：

1. 測點類瞄準法

又可分為測距定點瞄準法和測線定點瞄準法兩種：直接瞄準法和兩點垂距瞄準法等是測距定點瞄準法；切點瞄準法、三點瞄準法以及利用特殊角瞄準法等是測線定點瞄準法。

測點類瞄準法的精度主要取決於測距和測線的準確程度，凡是撞擊點和瞄準點容易看清找準的球，可優選之。

2. 測角定距類瞄準法

例如，偏心距離瞄準法、重合度瞄準法和不重合度瞄準法等。

測角類瞄準法在應用時必須解決兩個關鍵問題：一是如何測準進球角度，二是如何測準偏心距離。

測角類瞄準法的精度主要取決於對進球角目測的準確程度，凡是進球角容易測準的球，均可優選之。

3. 測線比定距類瞄準法

例如，正弦瞄準法（包括正弦不重合度瞄準法、加倍正弦偏心距離瞄準法），正切瞄準法（包括正切偏心距離瞄準法、正切不重合度瞄準法、正切重合度瞄準法）等。

測線比類瞄準法，在應用時必須解決兩個關鍵問題：一是如何測準線比，二是如何測準偏心距離。

測線比類瞄準法的精度主要取決於目測線比的準確程度，凡是點和角都不容易目測準時，則可優選之。

4. 綜合類瞄準法

綜合瞄準法的例子，前面已經舉過 4 個，九點對應瞄準法也屬於綜合類瞄準法，應用時也必須解決如何找準「點」，或測準「線」、「角」、「比」、「距」等關鍵問題。

第三節　瞄準的基礎量之目測方法和要點

總結瞄準的方法可知，能否找準「點」（即直接瞄準點或間接瞄準點）或者測準「線」（特別是最優進球線）、「角」（即進球角，特別是 9 個基本進球角）、「比」（即測角三角形中的兩條邊線之比值，也就是進球角的正弦值或正切值）、「距」（即偏心距離），是能否做到瞄得準的基礎。為了找準或測準這些基礎量，應當掌握一些目測的方法和技巧，現分述如下：

一、測線和找點的注意事項

測線時要注意兩點：一是要以球的「上頂點」（或下底點）代替「球心」去查看球路，必要時應俯下身來進行平視，確保將進球線路查看準確；二是要以最優進球線為基礎來目測所有的瞄準基礎量，以便為在一擊球的全過程中產生的各種誤差，預留出一些允許空間，從而提高一擊球的成功率。

尋找最優進球線時，要從目標球的「上頂點」向袋口查看和尋找最優的進球點 d1，並且注意查看在袋口處的進球線路寬度是否大於目標球的直徑。

最優進球點 d1 與目標球心 o1 的連線 o1d1 就是最優進球線，它應當是進球線路的中心線參看（圖 4）。

最優進球線的延長線就是主球的最佳位置線，主球在這條線上時即是直線球。

在尋找最優進球點 d1 時應當注意：最優進球點 d1 不

一定是袋口的中心點，袋口處的進球線路的寬度必須大於目標球的直徑才行。有的初學者打不好中袋球的原因，往往就在於沒有注意這一點。

尋找撞擊點時注意：撞擊點必須既在最優進球線上，又在目標球的水平中心圓周上。若選擇花瓣球則撞擊點好記一些。

尋找直接瞄準點時注意：要在臺桌面上沿著最優進球線尋找直接瞄準點，並且要以撞擊點在臺桌面上的正投影點作為參照中點，來確定直接瞄準點。

二、偏心距離的目測要點——9個基本間接瞄準點的尋找方法和技巧

9個基本間接瞄準點的偏心距離、進球角度以及對應的撞擊點，如（圖18）和（表3）所示。

表3　9個基本間接瞄準點的偏心距離和進球角度

p^2	1	2	3	4	5	6	7f	7	8f	8	9	9f
o1p2 / r	0	0.25	0.5	0.75	1	1.25	1.41	1.5	1.73	1.75	1.94	1.99
a（度）	0	7.2	14.5	22	30	38.7	45	48.6	60	61	76	84.3

在實踐中只要求記住（表3）所示的9個基本進球角度的偏心距離值，實際遇到的進球角度均按貼近歸入其中的原則處理，或者採用分段線性插值法求出，都可以滿足實踐所需的精度。

為了找準9個基本間接瞄準點，可以採用（圖19）所示的的方法和技巧。分兩種情況：

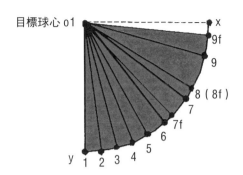

目標球心 o1

x

9f

9

8（8f）

7

7f

6

5

y　1　2　3　4

圖 18　9 個基本撞擊點

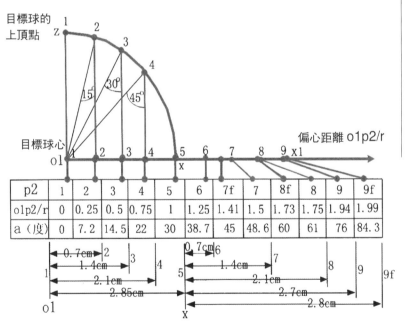

圖 19　9 個基本間接瞄準點的尋找方法圖解

（注：目標球半徑為 r；在圖的下面還標出了美式撞球
r＝2.85cm 的 o 1 p2 的公分數據。）

1. 當進球角 a = 30 度時

由於在垂直於瞄準線的方向上的目標球半徑 o1x 的兩個端點就是點 1、5，並且點 2、3、4 又均為 o1x 的四等分點，所以，利用這些特徵很容易在目標球的半徑 o1x 上，找準這五個間接瞄準點。

可以將 o1x 正投影到臺桌面上（或正投影到目標球的上頂點所在的水平面上）進行尋找。

也可以在與瞄準線相垂直的目標球立圓的四分之一圓周上（即圖中的 xz 圓弧上），尋找這五個間接瞄準點。

其特徵為：點 5 是 xz 圓弧的水平端點，點 1 是 xz 圓弧的豎直端點，點 4 是 xz 圓弧的平分點，點 3 是 xz 圓弧的一個三等分點，點 2 是 xz 圓弧的一個六等分點。點 3 和點 2 又是 xz 圓弧的一半（即 z4 圓弧）的兩個三等分點。因此，利用這些特徵也很容易在目標球的 xz 圓弧上找準這五個間接瞄準點。

如果要採用目測絕對量的方法找點，則應該以 o1x 的端點 o1（即點 1）為參考起點，直接目測這幾個點到參考點的距離之公分數據。例如，美式撞球的球的直徑為 5.7 公分，點 2、3、4 到參考點 o1 的距離分別為 0.7 公分、1.4 公分、2.1 公分。

2. 當進球角 a > 30 度時

可直接將 o1x 延長 1 倍至 x1 後，利用點 6、7、8 均為延長線 xx1 的四等分點，而點 9 近似為端點之特徵，很容易直接在延長線 xx1 上，找準這四個間接瞄準點。

若要採用目測絕對量的方法找點，則應該以 o1x 的端點 x（即點 5）為參考起點，直接目測這 4 個間接瞄準點到參考點的距離之公分數據。例如，美式撞球的球的直徑為 5.7 公分，點 6、7、8、9 到參考點 x 的距離分別為 0.7 公分、1.4 公分、2.1 公分、2.8 公分。

打關鍵球時，為了把這 9 個基本間接瞄準點找得更準一些，可以同時採用目測相對量的方法和目測絕對量的方法，以便透過對這兩種方法的目測結果，進行比較驗證而找到最正確的點位。上述的 9 個基本間接瞄準點到參考點的距離之公分數據，均為目標球半徑 2.85 公分的四等分點數據，很容易記住。

注意：（圖 18）所示的 9 個基本撞擊點 p 和（圖 19）所示的 9 個八等分間接瞄準點 p2 之間是一一對應的，可以直接利用這種對應關係進行瞄準。這種瞄準方法也屬於 9 點對應瞄準法，是兩點垂距瞄準法的一種離散化。採用這種方法時，應該首先正面對著主球和目標球的中心連線 o2o1 站立，在目標球的水平中心圓周上目測找準撞擊點 p，並判斷該撞擊點 p 的序號是幾。然後找到同序號的間接瞄準點 p2，即可進行瞄準。

三、進球角的正切值或正弦值之目測要點——9 個基本線比的目測方法和技巧

要把一般進球角的正切值或正弦值（即進球角所在的特定的直角三角形中的兩條邊線之比值）目測準是很難的，但是把 9 個基本線比（即表 4 中的 9 個基本進球角度的正切值或正弦值），大致地測準卻比較容易。

目測兩條邊線之比值時，若直接以其中的一條邊線的長度作為一個單位尺度，而去目測另一條邊線的相對長度，則測量精度不高。

為了把 9 個基本線比大致測準，可以採用下面的方法——將長邊作八等分的測線比方法。

設採用正切瞄準法時測角三角形中待測的兩條邊線長度分別為 b 和 c，欲求的線比為 b／c，則測線比的流程如下：

第一步，先判斷 b＝c？若等於，則線比為 b／c＝1；與之對應的進球角為 45 度。

第二步，再判斷 b＜c？若否，則轉至第三步；若是，則再依次判斷：

c／2＜b？若否，則線比為 1／2＜b／c＜1；與之對應的基本進球角為 30 度或 38.7 度。

c／4＜b？若否，則線比為 1／4＜b／c＜1／2；與之對應的基本進球角為 14.5 度或 22 度。

c／8＜b？若否，則線比為 1／8＜b／c＜1／4；與之對應的基本進球角為 7.2 度。若是，則線比為 b／c＜1／8，除直線球外，一般可令 b／c＝0.061；與之對應的進球角為3.5 度。

第三步，因為 b＞c，所以應再依次判斷：

b／2＜c？若否，則線比為 1＜b／c＜2；與之對應的基本進球角為 48.6 度或 61 度。

b／4＜c？若否，則線比為 2＜b／c＜4；與之對應的基本進球角 a＝76 度。

b／8＜c？若否，則線比為 4＜b／c＜8；與之對應的

表4　9個基本線比
（9個基本進球角度的正弦值和正切值）

a（度）	0	7.2	11.3	14.5	18.3	22	30
sin a	0	0.13	0.2	0.25	0.31	0.37	0.5
tan a	0	0.13	0.2	0.26	0.33	0.4	0.58

a（度）	38.7	45	48.6	61	63.4	76	84.3
sin a	0.63	0.71	0.75	0.87	0.89	0.97	1
tan a	0.8	1	1.1	1.8	2	4	10

基本進球角 a=84.3 度。若是，則線比為 $8<b/c$，一般可令 $b/c=10$；與之對應的基本進球角 a=84.3 度。

採用測線比類瞄準方法時，只需記住（表4）中的九個基本線比。實測的線比（正弦值和正切值）均可按貼近歸入其中的原則處理，或採用分段線性插值法求出，一般都能滿足實踐所需的精度要求。

四、進球角的目測方法——9個基本進球角度的目測方法和技巧

要把一般的進球角都目測準是很難的，但是，把9個基本進球角度大致地目測準卻是比較容易的。下面介紹幾種可以將9個基本進球角度大致測準的方法。

1. 基本的擺桿測角方法

基本的擺桿測角方法如（圖20）所示：首先正面對著最優進球線站立，並用球桿指著最優進球線（用右手拿著球桿向前伸直通過目標球的正上方指住最優進球點）；再

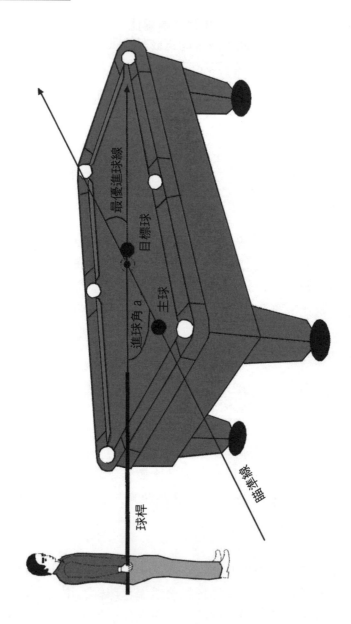

圖 20　擺桿測角的基本方法

最優進球線
目標球
進球角 a
主球
瞄準線
球桿

直接目測標記著最優進球線的球桿和瞄準線之間的夾角。之所以要擺桿標記住最優進球線，是因為人眼不容易將兩條邊都是虛線的進球角度看清估準，當用球桿暫時作為進球角的一條實邊後，就容易將它看清估準了。

開始測角時還需按（圖21）所示的方法，根據主球和目標球間的距離之大小，在瞄準線和最優進球線相交而成的兩個對頂的進球角中選擇一個進行目測。這樣做的原因，詳見第四節「測角誤差分析」。

（1）若主球和目標球之間的距離較大（大於115公分）時，應該目測位於主球一邊的進球角，具體做法是：首先正面對著最優進球線站立，並用球桿指著最優進球線；再用目標球和主球的球心線近似代替瞄準線，然後去目測標記著最優進球線的球桿和球心線之間的夾角（進球角）。這種做法使進球角的兩條邊都近似為實線了，所以很容易目測準確。

若不想用球桿指著最優進球線，則開始測角時，仍要首先正面對著最優進球線站立，先用目標球和主球的球心線近似代替瞄準線；再用目光自目標球心向後沿著最優進球線劃線，並且一邊劃線一邊目測這兩條線之間的夾角（進球角）。

（2）若主球和目標球之間的距離較小時（小於115公分），不僅用球心連線代替瞄準線的簡便做法，對進球角所產生的目測負偏差是不可忽略的，而且還因球心連線作為進球角的一條邊太短，也不利於目測準確。所以，此時應該目測位於袋口一邊的進球角。

具體做法是：首先正對著瞄準線（即主球心和直接瞄

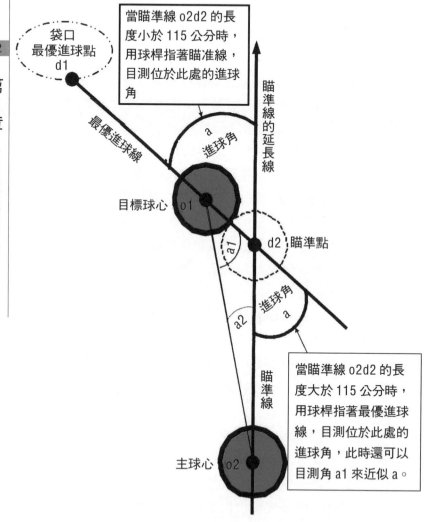

當瞄準線 o2d2 的長度小於 115 公分時，用球桿指著瞄准線，目測位於此處的進球角

袋口
最優進球點
d1

最優進球線

瞄準線的延長線

a
進球角

目標球心 o1

a1 d2 瞄準點

進球角 a

a2

當瞄準線 o2d2 的長度大於 115 公分時，用球桿指著最優進球線，目測位於此處的進球角，此時還可以目測角 a1 來近似 a。

瞄準線

主球心 o2

圖 21　擺桿測角時如何選擇測角的位置圖解

準點的連線）站立；其次用球桿指著瞄準線，並且向前延長到袋口旁；然後目測此延長線與最優進球線（即目標球心和袋口最優進球點的連線）間的夾角，即可較為準確地測出進球角。

（3）當瞄準線平行於岸邊時，不必管主球和目標球間的距離之大小，可以在兩個對頂的進球角中任選一個進行目測。因為此時的岸邊已經是角的一條實邊，若再用球桿指著最優進球線，則使進球角的兩條邊都成了實線，所以很容易目測準確。

特別是角袋為目的袋時，還可根據最優進球線將臺桌直角分割的情況，把進球角估得更準。

為了測準進球角度，還需要熟悉 30 度、45 度、60 度等幾個常用的特殊角度。為此，可用球桿把臺桌的一個直角二等分便知 45 度的大小，三等分便知 30 度和 60 度的大小。只要頭腦裡有了這幾個特殊角的標準印象，並且用球桿暫時標記住最優進球線以助目測，那麼，就很容易將進球角估準。這是最基本的擺桿測角方法。

當熟悉一段時間之後，不用球桿標記也可將進球角估準。有時頭腦裡對這幾個特殊角的標準印象會變得模糊不清，此時只需再將臺桌的一個直角二等分或三等分便知。

此外，還可以採用後面將要介紹的反正切測角方法，隨時判定當前的進球角是否等於（或大於，或小於）45 度、30 度、60 度。

打關鍵球時為了避免較大的測角失誤，最好能對瞄準線和最優進球線相交而成的兩個對頂的進球角都目測一下，進行比較驗證：若兩者的目測值相符則說明測準了，

若兩者的目測值不相符合則說明測的不準，應當重測。

應當指出：球桿不是儀器，擺桿也可以說是在用球桿進行「指球」和「定袋」，所以，擺桿測角並不違反規則。

2. 以瞄準線為直角邊的反正弦函數測角方法

如（圖22）所示，首先正對著瞄準線站立；再目測出最優進球點至瞄準線的垂直距離 d1R2 與最優進球點至直接瞄準點的距離 d1d2 之比值；然後透過反正弦計算，即按下式求出進球角：

$$a = \arcsin (d1R2 / d1d2) \quad\cdots\cdots\cdots\cdots\cdots\cdots \quad (19)$$

由於最優進球線和經過目標球心所作的瞄準線的平行線之間的夾角也等於進球角，所以，還可以首先正對著瞄準線站立；再目測出最優進球點至經過目標球心所作的瞄準線的平行線的垂直距離 d1R1，與最優進球點至目標球心的距離 d1o1 之比值；然後透過反正弦計算，即按下式求出進球角：

$$a = \arcsin (d1R1 / d1o1) \quad\cdots\cdots\cdots\cdots\cdots\cdots \quad (20)$$

由於直角三角形△d1R1o1 中的 d1o1 和 d1R1 這兩條邊的長度最便於作對比觀察，所以按式（20）進行目測的誤差較小，它是最基本的反正弦函數測角公式。

3. 以最優進球線為直角邊的反正切函數測角方法

如（圖23）所示，首先正對著最優進球線站立，用目光過主球心作最優進球線的垂線並找到垂足 R2；再目測出主球心到最優進球線的垂直距離 o2R2 與垂足至直接瞄準

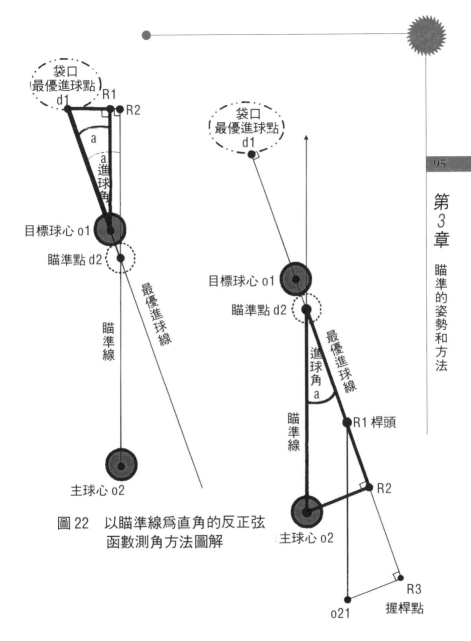

圖 22　以瞄準線爲直角的反正弦
　　　　函數測角方法圖解

圖 23　以最優進球線爲直角邊的
　　　　反正切函數測角方法圖解

點的距離 d2R2 之比值；然後由反正切計算，即按下式求出進球角：

$$a = \arctan (o2R2 / d2R2) \quad\cdots\cdots\cdots\cdots\cdots\cdots\cdots (21)$$

如果想擺桿幫助測角，則可先調整右手的握桿點 R3，使握桿點到桿頭 R1 的「有效桿長」R1R3 正好等於從右手到左手的「最大體寬」。

其次雙手自然下垂站立，右手拿著球桿前伸指住最優進球線，並且使「最大體寬」與「有效桿長」相互垂直，使右手寬、右胯寬、下腹寬、左胯寬、左手寬均為「最大體寬」的五分之一。

然後用眼睛過桿頭作瞄準線的平行線 R1o21 交體寬於 o21，由交點 o21 所在的位置即可知「截取體寬」o21R3 與「有效桿長」R1R3 的比值是多少。最後通過反正切計算求出進球角：

$$a = \arctan (o21R3 / R1R3) \quad\cdots\cdots\cdots\cdots\cdots (22)$$

式（21）、（22）就是反正切測角方法的公式。這兩個公式不能用於實時計算，所以，需要由這兩個公式得出一個便於實際使用的線性公式，如下：

當 $a \leq 45$ 度時，

$$a \approx 50 (o2R2 / d2R2) = 50 (o21R3 / R1R3) \cdots (23)$$

可以把式（23）稱為線比測角方法公式，顯然，這是一種新的測角方法。

為了提高目測精度，當 $a \leq 30$ 度時可令「有效桿長」正好等於「最大體寬的二倍」，這時的進球角仍可由上面的三個公式求出，但「截取體寬」等於「最大體寬」時的進球角僅為 27 度。

4.9 個基本進球角度的目測方法

鑒於測準 9 個基本進球角度的重要性，下面再詳細介紹一下以幾個特殊角的反正切函數為基礎的、專用於目測 9 個基本進球角度的方法。

由於 45 度的正切值為 1，63 度的正切值為 2，30 度的正弦值為 0.5，所以，這幾個角度的目測誤差很小，而且目測 27 度和 60 度時又可由目測其餘角（63 度和 30 度）間接進行。因此，利用圖 22 的測角直角三角形△d1R1o1，或圖 23 的測角直角三角形△o2R2d2，可以準確地目測判定當前的進球角度是否等於、或大於、或小於 45 度、30 度、60 度、27 度、63 度。

以這幾個特殊角的反三角函數為基礎，可以把 9 個基本的進球角度目測估準，具體方法如下：

（1）首先正對著最優進球線站立，找到如（圖 23）所示的測角直角三角形△o2R2d2，或者正對著瞄準線站立，找到如圖 22 所示的測角直角三角形△d1R1o1。

（2）若進球角為 45 度左右的中等角度時，則目測判定測角直角三角形中的對邊是否等於鄰邊？

若等於，則進球角為 45 度。

若等於鄰邊的 0.8 倍，則進球角為 38.7 度。

若等於鄰邊的 1.1 倍，則進球角為 48.6 度。

（3）若進球角為 60 度以上的大角度時，則目測判定測角直角三角形中的對邊是否等於鄰邊的二倍？

若等於，則進球角為 63 度。（此時應再目測判定一次測角直角三角形中的鄰邊是否等於斜邊的二分之一，若等

第 *3* 章 瞄準的姿勢和方法

於則進球角為 60 度）

　　若等於鄰邊的 1.8 倍，則進球角為 61 度。

　　若等於鄰邊的 4 倍，則進球角為 76 度。

　　若等於鄰邊的 10 倍，則進球角為 84.3 度。

　　（4）若進球角為 30 度以下的小角度時，則目測判定測角直角三角形中的對邊是否等於鄰邊的二分之一？

　　若等於，則進球角為 27 度。（此時應再目測判定一次測角直角三角形中的對邊是否等於斜邊的二分之一，若等於則進球角為 30 度）

　　若等於鄰邊的五分之二，則進球角為 22 度。

　　若等於鄰邊的四分之一，則進球角為 14.5 度。

　　若等於鄰邊的八分之一，則進球角為 7.2 度。

　　（5）若進球角為 0 度左右的直線球時，則還需俯下身來平視「主球的上頂點」、「目標球的上頂點」、「最優進球點」是否在一條直線上？

　　若在一條直線上，則進球角為 0 度。

　　若不在一條直線上，則進球角可按 3.5 度處理。

5. 入射角和反射角的目測方法

　　折射擊球以及回頭倒勾擊球時可以如（圖 24）所示，利用入射角或反射角 b 與其餘角 u 之和為 90 度的關係，先目測其餘角 u 再計算出其值。

　　這種測角方法誤差較小，原因是只要用球桿指住入射線，那麼，球桿和折點對岸的庫線之間所夾的銳角即為入射角的餘角，它的兩條邊都是實線了，容易目測估準。

　　也可以站到折點所在的岸邊處，正面朝著目的袋口，

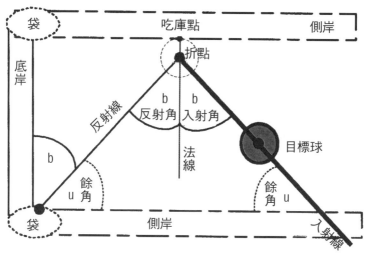

圖24　入射角和反射角的目測計算圖解

先找準最優進球點之後，再用球桿指住反射線即最優進球點和折點的連線，則球桿和折點對岸的庫線之間所夾的銳角即為反射角 b 的餘角 u，它的兩條邊也都是實線，容易目測估準。

　　總之，上面介紹的幾種測角方法都是以最優進球線為基礎的，已經預先為目測時會產生的誤差留下了一些允許空間，所以，能把進球角測得比較準。基本的擺桿測角方法的測量速度快，適合於打快球。以幾個特殊角的反正切函數為基礎的、專用於目測九個基本進球角度的方法，測量的精度高，也比較簡單，而且目測的穩定性好，適合於打關鍵球和長時間連續打球。

　　這就解決了偏心距離瞄準法等測角類瞄準法的一個關鍵問題。

第四節　測角誤差分析

一、瞄準點的目測誤差對測準進球角的影響

　　如（圖 25）所示，設 d2 點是正確的瞄準點，d21 和 d22 是兩種錯誤的瞄準點；o2 是主球心。

　　先討論錯誤的瞄準點 d21 的情況：進球角本來是 a，因為對瞄準點的目測定位有偏差 b＝d2d21，把進球角看成了 a1，由此而產生的進球角的目測負偏差為 a2＝a–a1。設瞄準線的實際長度為 o2d2＝c，則

　　∵d2d21／sin a2＝b／sin a2＝o2d21／sin（180–a）

　　∴sin a2 ＝ bsin（180–a）／o2d21

$$= bsin（180–a）／\sqrt{b^2+c^2–2bccos（180–a）}$$

$$< b／（c–b）＝1／（c／b–1） \cdots\cdots\cdots（24）$$

　　由此式計算的一些典型值列入（表 5ⓐ）。由（表 5ⓐ）可見，當瞄準線的長度 o2d2＞58 公分時，瞄準點的目測偏差若為一公分，則它對進球角所產生的目測誤差不超過 1 度。

　　當瞄準線的長度 o2d2＜58cm 時，人眼目測瞄準點的定位精度又很高，目測偏差不會達到一公分。所以，無論瞄準線的長度如何，瞄準點的目測偏差對進球角的準確測定所產生的影響都可以忽略。

　　對於錯誤的瞄準點 d22 的情況，即如果把進球角看成了 a11，則由此而產生的進球角的目測正偏差為 a21＝a11–

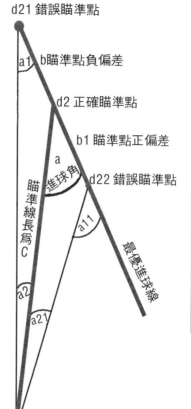

表5ⓐ 瞄準點的目測偏差 c／b 與進球角的最大負偏差 a2 之間的對應關係

表5ⓑ 瞄準點的目測偏差 h＝5.7cm 時，進球角的最大負偏差 a2 與瞄準線的長度 c 之間的對應關係

a2 （度）	c／b
1	58.3
2	29.7
3	20.1
4	15.3
5	12.5
10	6.8
20	3.9
30	3
40	2.6
50	2.3
90	2

a2 （度）	c （公分）
1	332.3
2	169.5
3	114.6
4	87.2
5	71.3
10	38.5
20	22.4
30	17.1
40	14.6
50	13.1
90	11.4

d21 錯誤瞄準點

a1 b瞄準點負偏差

d2 正確瞄準點

b1 瞄準點正偏差

a 進球角

瞄準線長為 C

d22 錯誤瞄準點

a11

最優進球線

a2

a21

o2 主球心

圖25 瞄準點的目測誤差對測準進球角的影響

注1：進球角的目測員偏差為：
a2＝a-a1；
進球角的目測正偏差為：
a21＝a11-a

a。此種情況亦可得出同樣的結論,證明從略。

總之,透過以上分析可知:瞄準點的目測偏差對進球角的準確測定所產生的影響可以忽略。因此,按照圖 17 所示的先用球桿指住最優進球線,再直接目測標記著最優進球線的球桿和瞄準線之間的夾角的測角方法,是比較科學的。

注意:若反過來用表 5ⓐ,例如先查得 c／b＝12.5 再計算 b＝c／12.5,則所得 b 值可能大於 2r。其原因是表 5ⓐ是按不等式計算出來的,反用時按等式處理自然不對。

此外,偏心距離瞄準法中已限定 0≤o1p2＜2r,因而也就限定了 0≤b＜2r,所以即使目測進球角的誤差大了,也不會出現瞄準點偏差 b＞2r 這種情況。

二、用球心線代替瞄準線目測進球角的誤差分析

由於進球角的兩條邊線都是虛線,所以,用人眼去目測進球角時很容易誤用主球和目標球的球心連線來代替瞄準線。因此,測角時要注意避免這種錯誤。

若目測進球角時誤用主球和目標球的球心連線 o2o1 來代替瞄準線 o2d2,則相當於使瞄準點的最大目測偏差為一個球的直徑:b＝o1d2＝5.71 公分,並且相當於(圖 25)所示的錯誤瞄準點 d21 的情況。

此時進球角的最大目測負偏差 a2 與瞄準線的長度 c 之間的對應關係列於(表 5ⓑ)。由(表 5ⓑ)可見,只有當瞄準線的長度 c＞332 公分時,對進球角的目測誤差才能都小於 1 度;當瞄準線的長度 c＞170 公分時,對進球角的目

測誤差才能都小於 2 度；當瞄準線的長度 c＞115 公分時，對進球角的目測誤差才能都小於 3 度。當瞄準線的長度 c＝71 公分時，對進球角的目測誤差可達到 5 度；當瞄準線的長度 c ＝39 公分時，對進球角的目測誤差可達到 10 度。當瞄準線的長度 c＝11 公分時，對進球角的目測誤差可達到 90 度。總之，瞄準線的長度越小，對進球角的目測誤差也越大。

總之，由以上的對用球心線代替瞄準線目測進球角的誤差分析，可以得出一個結論：

目測進球角時用主球和目標球的球心連線 o2o1 來代替瞄準線 o2d2 的簡便做法，對於中遠距球（即當主球和目標球之間的距離大於 115 公分時）而言是無妨的；但是對於距主球較近的球而言，這種做法所產生的目測負偏差是不可忽略的（由於最優進球線 o1d1 與主球和目標球的球心線 o2o1 之間的夾角略微小於進球角，所以此目測偏差均為負值），因此，對於近距球而言，是不能採用球心連線代替瞄準線的簡便做法來目測進球角的。

注意：若按式（24）中的等式關係，則進球角的目測負偏差 a2 與瞄準線的長度 c 和進球角 a 都有關係。（表 5 ⓑ）是按式（24）中的不等式關係計算出來的，表達的只是進球角的最大目測負偏差 a2 與瞄準線的長度 c 之間的關係，沒有反映進球角的目測負偏差 a2 與進球角 a 之間的關係。因為在（圖 25）中，

b／sin a2 = c／sin a1 = c／sin（a–a2），

即 sin（a–a2）／sin a2 = c／b ················· （25）

所以粗略而言，進球角的目測負偏差 a2 與進球角 a 之

間的關係是：進球角 a 越大，其目測負偏差 a2 也越大。可以粗略地將（表5ⓑ）視為進球角 a＝90 度時的計算值。當進球角 a＜90 度時，實際的進球角的目測負偏差 a2 的值是小於（表5ⓑ）中的值的。因此，當主球和目標球之間的距離小於 115 公分時，若採用用球心連線代替瞄準線的簡便做法，則需要對進球角的目測結果進行修正，而（表5ⓑ）只能作為修正時的一個粗略參考。

目測距主球較近的目標球的進球角時，不僅用球心連線代替瞄準線的簡便做法所產生的目測負偏差是不可忽略的，而且還因球心連線作為進球角的一條邊太短，也不利於目測準確。有些人採用測角瞄準法能打好遠距球卻打不好近距球，或者能打好近距球卻打不好遠距球的原因，就在於沒有研究過測角時用球心連線代替瞄準線的簡便做法所產生的目測負偏差問題。

總之，透過以上對測角誤差的分析，說明了根據球心線與進球線之間的夾角，進行瞄準的方法所存在的問題。因此，所有的測角類瞄準法所測的角度，都應該是瞄準線與進球線之間所夾的進球角。瞄準點的目測偏差對進球角的準確測定所產生的影響可以忽略。

第五節　瞄準訓練及器材

前面已經詳細地介紹了瞄準的姿勢和方法，只要經過認真練習就能較快地掌握。在進行瞄準練習時應當抓住難點和關鍵，可以採用一些輔助訓練器材，練好瞄準的基本功。

一、利用撞球瞄準練習器進行測角瞄準訓練

撞球瞄準練習器是用於測角瞄準練習的輔助訓練器材，其結構如（圖26）所示。撞球瞄準練習器的底板的前端是一個V型撞球定位缺口，在缺口的後面是一個角度盤（角度盤的中央為0度，左右各為90度），在角度盤的中心有一個轉動軸（當撞球瞄準練習器在使用時，此轉動軸心必須正好位於直接瞄準點上），轉動軸上有一測角指針（指針的短端指著角度盤上的進球角刻度），指針的長端與角度盤下面的測距標尺聯動（聯動測距標尺上面刻著與進球角所對應的以毫米計的偏心距離數據）。

撞球瞄準練習器的使用方法是：先用左手按住目標球，再用右手將撞球瞄準練習器沿著最優進球線的方向插入目標球的下面（此時練習器前端的v形定位缺口卡住目標球，使測角指針的轉動軸心正好位於直接瞄準點上）。然後，轉動測角指針的長端指著主球，即可在角度盤上按指針的短端所指讀出進球角的度數，或者在聯動測距標尺上按指針的長端所指讀出以毫米計的偏心距離數據。

當然，也可以反過來使用撞球瞄準練習器，即針對某一選定的目標球及其目的袋，先用撞球瞄準練習器測出並用粉筆標記下來九個基本進球角度的瞄準線，再把撞球瞄準練習器拿走，然後利用粉筆標記下來的九個基本進球角度的瞄準線進行瞄準練習。

對這九條用粉筆標記下來的瞄準線，應當逐條地進行練習，而且應當把主球放在每一條瞄準線的不同距離上反覆進行練習，直至百發百中為止。

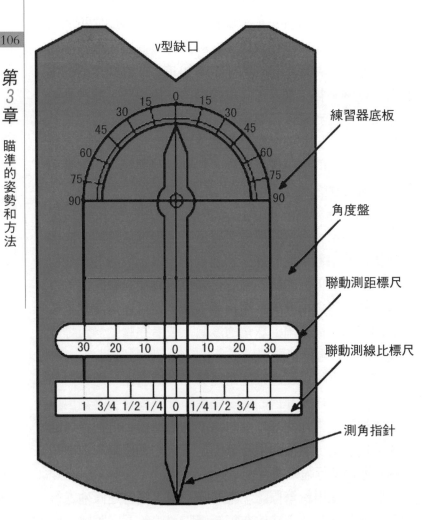

圖 26　撞球瞄準練習器

撞球瞄準練習器有些專業性質，業餘愛好者無須購買和製作。業餘愛好者可以按（圖27）所示的方法，先選擇一個底袋作為目的袋，將置球點作為直接瞄準點，自置球點沿最優進球線截取一個球的直徑並用粉筆標記之，作為目標球的放置點；再採用大一點的量角器，測出並用粉筆標記出九個基本進球角度的瞄準線；然後將目標球放在用粉筆標記的放置點上，進行測角、測線比、測距、測點等各種瞄準基本功的練習。

二、利用撞球瞄準練習器進行測線比瞄準訓練

為了便於測線比瞄準訓練，（圖26）所示的撞球瞄準練習器的下部增加了一個測線比聯動標尺。此測線比聯動標尺上的刻度為進球角的正弦值，適用於正弦瞄準法。若要採用正切瞄準法時，則應將測線比聯動標尺上的刻度改為進球角的正切值。

順便指出：若要自製撞球瞄準練習器時，則可將（圖26）所示的撞球瞄準練習器下部的測距聯動標尺和測線比聯動標尺都去掉，並且仿照三用表的刻度方法直接在角度盤的外側增加兩個刻度：一個是偏心距離，另一個是角度的正弦值（即不重合度）。這樣就可做出一個結構最簡單的三用的撞球瞄準練習器。

三、測點瞄準訓練

最簡單的測點練習是用白粉在撞球桌面上畫一個以主球直徑為半徑的大圓即直接瞄準點圓圈，拿一個子球放在其圓心上，再從不同的角度和不同的距離進行觀察練習，

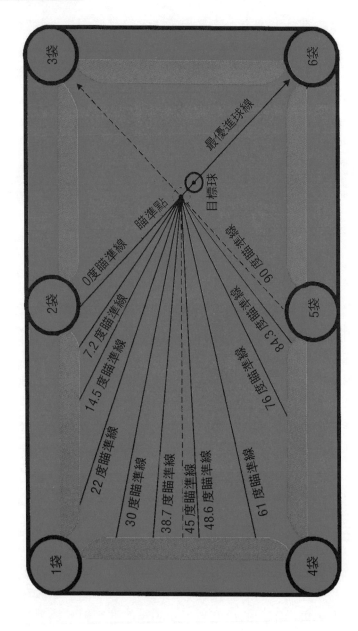

圖 27　用量角器和粉筆在撞球桌上面畫出九個基本進球角度的瞄準線進行瞄準基本功練習

直至在頭腦裡刻下了主球直徑的標準長度印象。由於人的生理上存在差異，有的人很容易刻下這種印象，所以，適合採用直接瞄準法。但是有些人卻不容易刻下這種印象，只好多做練習或採用其它瞄準方法。

　　為了不污染臺桌表面，可在玻璃紙上用黑筆畫一個以主球直徑為半徑的大圓；再把這個大圓剪下來成為直接瞄準點圓環，並且用膠紙將此圓環以置球點為中心固定在臺桌面上；然後將目標球固定放在置球點上，而將主球放到不同的位置，進行測點瞄準練習。

四、尋找 9 個基本間接瞄準點的訓練

　　尋找九個基本間接瞄準點的訓練，可以採用（圖 28）所示的方法：先在一張白紙上用鋼筆畫 17 條間距為 57÷8＝7.1 毫米的平行線；再拿一個直徑為 57 毫米的全色球放在這 17 條平行線的正中間；然後順著平行線的方向並且在不同的距離上去觀察每一條平行線對球的上下兩個目視半圓的分割特徵，並且與（圖 19）作對照，找到 9 個基本間接瞄準點。

　　經過這種科學的訓練，可以較快地掌握將目標球作八等分的技巧，找準 9 個基本間接瞄準點。

圖 28　尋找 9 個基本間接瞄準點的訓練格紙

第 出桿擊球的
要領和方法

章

出桿擊球是一擊球的第三步工作，必須沉心靜氣，桿直力巧，認真打球。

出桿這一步工作看似簡單卻關係重大，在一擊球的三步工作中起著千錘打鑼一錘定音的作用。達到「桿直力巧」的出桿要求並不是一件容易的事情，原因有二：一是需要掌握出桿的要領和方法，二是需要堅持在打每一個球時都能認真按照出桿的要領去做。

有的出桿不直，是因未得要領；有的出桿不直，則是得了要領而未能認真去做。解決出桿不直的問題，需要從這兩個方面著手，並且要重在「認真」二字。

下面分三節介紹出桿的要領和方法。

第一節　出桿擊球的過程中應當沉心靜氣

只有沉心靜氣才能心安神靈，手腦配合默契。氣沉下丹田則心安神清，氣在中丹田則心浮神躁，氣至上丹田則心動神昏。所以，每次擊球時在瞄準和出桿擊球的整個過程中，都應當沉心即把意和氣沉入下丹田，並且在瞄準之後的出桿擊球過程中還需要靜氣，即暫時停止呼吸 2～3 秒鐘。

在瞄準和出桿擊球的整個過程中應當做到心無雜念，不受干擾，神情專一，眼裡只看見球，心裡只想著打好球。這一點十分重要，很像氣功裡的入靜，也是撞球與氣功和游泳的相通之處，可以使人的精神和意志得到鍛鍊，大腦和心靈得到休息和淨化。

第二節　出桿擊球的過程中保持桿直的要領

在出桿擊球的整個過程中必須保持桿直，只有保持桿直才能不改變瞄準方向，不導致瞄準工作的白做。保持桿直的要領有六點：

一、保持住瞄準時正確的總體姿勢

見（圖5、6），即正對著主球瞄準線站立，側身45度俯身向前平視，使主眼在球桿的正上方，雙目沿著球桿向前平視時恰好通過主球的上頂點看到瞄準點。

注意：主眼最好在球桿的中點之後，因為主眼越靠近桿尾則雙目沿著球桿向前平視的距離越長，所以，越容易觀察球桿的中心線是否與瞄準線完全重合（即「瞄準點」、「主球心」、「桿頭」和「桿尾」這4點是否成了一條直線）。

二、左手支架要牢固穩定，為球桿形成一個光滑的確實具有定向導軌作用的支架

手架要離開主球5～20公分以利於運桿試射，這個距離越小越能將右手的出桿擊球動作限定在水平線上，但是距離過小時又容易二次擊球。

左手支架的姿勢如（圖7）、（圖8）所示。最基本的手架是將左拇指翹起使之與左食指根部之間形成一個v字形凹槽，將球桿放在這個v字形凹槽內即可。這種手架有

許多種，有的是將其餘四指都握起來，有的是將其餘四指都伸開，有的是將其餘四指中的一部分握起來，另一部分則伸開。

另一種基本的手架叫做翹起式手架或鳳眼手架，它是用左食指和左拇指做成一個指環，其餘三指則作為支撐，將球桿放在這個指環內即可。鳳眼支架更容易為球桿提供全方位的定向支撐點，比較適合於打多種旋轉球和扎桿擊球。例如：打上旋球和扎桿擊球時，可用指環的上部作為球桿的定向支撐點。打左旋球和右旋球時，可分別用指環的左部和右部作為球桿的定向支撐點。打下旋球和無旋球時，則用指環的下部作為球桿的定向支撐點。

此外，當需要做超高的手架時，若採用 v 字形手架往往比較困難，而採用鳳眼手架就比較容易，此時可以用指環的上部作為球桿的定向支撐點。

注意：無論是 v 字形手架還是鳳眼手架，或是其它形狀的手架，都必須牢固穩定，確實能為球桿起到定向的作用，絕對不能隨著球桿的擺動而擺動。

此外，打遠距球時有些人還用右手握著球桿的小頭（前端），將球桿的大頭（尾端）放在臺桌面上，推著球桿的大頭移動去擊打主球，這種打法是違規的。打遠距球若無法採用手架時應當採用專用的架桿。

三、右手握桿要平穩，以便保持已瞄準的球桿方向不變。左手支架牢固定向和右手握桿平穩定向，是保證桿直的兩個最基本條件

選擇重量大一些的球桿有利於握桿的平穩和增加擊球

的力度。右手握桿的位置要與自己的身高相適應，一般是握在自球桿重心向桿尾部的 8～30 公分處。

做到右手握桿平穩的關鍵，是使出桿擊球時前臂正好處在其自然下垂時的垂直線上（這時前臂能以肘關節為軸像個鐘擺一樣非常靈活地前後自由擺動），並且要使後臂處在一個不容易產生以肩關節為軸，向左右兩側擺動的比較穩定和固定的位置上（這時整個身體的姿勢和整個右臂的姿勢，二者必須協調一致，共同為右前臂造成一個自然的優先沿著瞄準線前後自由擺動的趨勢。在出桿擊球之前應該檢查一下是否造成了這種趨勢，若已造成了，那麼，當你讓右前臂向左或向右擺動時會覺得不容易，需要費力才行；但是，當你讓右前臂向前或向後擺動時會覺得很容易，幾乎無需費力）。

出桿擊球時，只要向前稍微搖動手腕，即可利用腕力將球擊出。握桿時手腕要自然下垂能夠自由活動，握桿的力度要適中，握桿太緊或太鬆都不利於保持球桿的平穩和瞄準方向。為了既減少出桿時手腕擺動的距離又不降低擊球所需的力度，在出桿前用拇指、食指和中指及無名指輕輕握住球桿，但是，在手腕向前擺動出桿擊球的瞬間，則要增加中指和無名指握桿的力度。如果需要運桿試射，則在手腕向後擺動時可適當地將中指及無名指鬆開一些，這樣更有利於球桿作水平運動。

為了檢驗左手支架是否具有牢固定向作用和右手握桿能否平穩定向，可將球桿輕壓在（注意：不是輕放在，並且此輕壓的力應當靠大拇指和食指間的握力提供）左手支架上運桿試射；出桿擊球時仍要保持這種輕壓的力度。後

手不要太低或太高，以便於保持水平定向運桿。運桿和出桿時後臂基本保持不動，只是用手腕帶動前臂以肘關節為軸像個鐘擺一樣非常靈活地前後擺動，手腕基本上是沿著水平線前後定向擺動而且擺動的距離不超過 10 公分。若是用臂發力帶動手腕出桿，則容易挑桿或擺桿。右手握桿和出桿的姿勢如（圖 9）、（圖 10）所示。

四、擊球時要瞻前顧後，即眼睛不但要向前看清瞄準點，還要向後看清桿頭在主球上的打擊點

特別是在出桿擊球的最後一瞬間，眼睛的注視點應該是桿頭在主球上的打擊點。除打側旋球外，必須保證球桿線筆直地通過主球的垂直中心線和瞄準點，打側旋球時則應保證球桿線在臺桌面上的正投影與主球心和目標球心的連線相互平行。

許多人在出桿擊球前還要抽動球桿試射幾下檢驗準確無誤後再出桿擊球。但是，如果將手架放得距主球較近，則不必進行試射，效果也很好。

五、出桿擊球之後，正確姿勢要滯後 1～2 秒鐘再改變（要隨勢跟進）

瞄準時正確的總體姿勢、左手支架的姿勢、右手握桿和出桿的姿勢，這三者在出桿擊球前後的一段時間內都要保持不變，特別是在出桿擊球之後不要隨即改變，而是要稍微滯後 1～2 秒鐘再改變。從理論上講，在出桿擊球之後隨即改變姿勢是無妨的，但是，人的思維和形體動作二者的速度一快一慢，如果頭腦裡沒有出桿擊球之後正確姿勢

要稍微滯後 1～2 秒鐘再改變的意識，那麼，形體還沒有完成「出桿擊球」的命令，大腦就放棄了對形體保持正確姿勢的控制，或者就又下達了「改變姿勢」的新命令，其結果必然是正確的形體姿勢過早地改變，導致擊球失敗。因此，頭腦裡必須有出桿擊球之後正確姿勢要滯後 1～2 秒鐘再改變的意識，體現在行動上就是要等到主球走出一段距離後再改變正確姿勢。

為達此目的，可以在正確的擊球動作的末尾增加一個隨勢跟進的動作，即桿頭擊打主球後不要急停收桿，而要自然地隨其原先的正確的擊球姿勢跟進幾公分或十幾公分。該隨勢跟進動作過程持續 1～2 秒鐘，即可起到把正確的出桿擊球動作時間延長一些的作用。

注意：隨勢跟進動作不屬於一擊球的基本步驟和要求，它只是為了做到出桿直而採取的一個技術措施。在隨勢跟進的過程中仍要保持桿直和正確的擊球姿勢。採用點擊的定球打法時，隨勢跟進的動作只是使正確的點擊姿勢保持到主球走出一段距離後再改變，桿頭並不隨主球跟進幾公分或十幾公分。

六、開始打球之前應檢查一下球桿本身是否彎曲以及皮頭是否變形

若是，則應及時更換，因為拿著這種「輸桿」是很難打好球的。若無條件進行更換，則應注意利用球桿和皮頭的形變，化害為利。比如：打下旋球和無旋球時，可將彎桿的弓背向下，皮頭上突起的一邊向下。打上旋球時，可將彎桿的弓背向上，皮頭上突起的一邊向上。打左旋球

時，可將彎桿的弓背向左，皮頭上突起的一邊向左。打右旋球時，可將彎桿的弓背向右，皮頭上突起的一邊向右。順便指出：照此思路，若能在皮頭的形狀上琢摩一下，可能會打出更好的旋轉球來。

此外，在開始打球之後，如果發現球桿的皮頭較滑時則應及時地擦上一些巧克粉。如果左手出汗摩擦力較大時還應戴上手套或擦上一些撲手粉，也可以給球桿擦上一些撲手粉以減小其摩擦力。有時球桿彎曲、皮頭變形、桿頭較滑以及手架和球桿之間的摩擦力較大等因素，會成為擊球失敗的主要原因，必須引起注意。

許多撞球高手在每次擊球之前都要給皮頭擦上一些巧克粉，並且經常給球桿擦撲手粉，就是為了徹底消除這種會導致擊球失敗的因素。

第三節　必須掌握好出桿擊球的力度和時間

出桿擊球的力度應巧，視具體情況擊球該重則重該輕則輕，用力大小完全以有利進球為準。重擊會造成多種進球機會，但主球可能會意外落袋；輕擊若不進時可以養起來，但可能會因未做到至少使一個球落袋或吃庫而違反指球定袋規則，各有利弊。但是，用力最巧的是使球剛好到位即停，既不走過頭路，也不會被反彈出來。

折射擊球時不必格外用力，因為撞球近乎是彈性碰撞，球吃庫損失的能量也很少。在切射、折射和倒勾擊球時用力都不必過大。擊球時用力過大容易產生不可知的結

果，有時會使主球或黑 8 球意外落袋；擊球時用力過大也容易使動作變形失真。在許多競技運動中都能看到這種因用力過大而使動作變形失真的例子，究其原因仍在於人的思維和形體動作二者的速度一快一慢。

出桿擊球的時間是指桿頭與主球接觸的時間，也必須注意。特別是在打近頭球並且需要定球的時候，需要採用點擊，即用腕力稍微一抖球桿短擊主球，快速收桿。打遠距球的時候則需要長擊。

出桿擊球的力度和時間掌握得如何，對於主球的走位控制特別重要，是採用藏球術或製造障礙球的重要基本功。需要進行專門的力度練習，爭取達到能夠「指線定程」的要求，需要球走多遠就能做到讓球走多遠。

力度練習應分三種情況進行：一是單獨擊打主球（包括開球爭先和回頭倒勾）的走位練習；二是直線球的走位練習；三是非直線球的走位練習。

由於用公式圖表表示力度和球的行程之間的定量關係較為複雜，而且球桿上也沒有安裝力度計量器，所以，力度練習是一種技巧練習，其特點是具有經驗性、主觀性和模糊性。前四章所介紹的 5 個撞球技術要點中，「指球」、「定袋」、「瞄準」、「桿直」均可歸納入技術或戰術的範疇之中，只有「力巧」不能歸入其中。

「力巧」是一種可以定性的熟練技巧，不是一種可以定量的精確技術，所以，它是撞球技術中的一大難點。因此，只有透過力度練習，注意總結規律和要領，方可做到熟能生巧。進行「指線定程」的力度練習時，可以用第六章第五節的式（38）估算主球和目標球的行程。

要想取得一擊球的成功，必須既做到瞄得準，又做到打得準。瞄準的關鍵是找準直接瞄準點，或者找準九個基本間接瞄準點、測準九個基本進球角或九個基本線比。打準的關鍵是出桿直和發力巧。

很多撞球愛好者都有一種經驗：有時打出一個球覺得很舒服，如果總結一下打這個球的經驗，則多是因為出桿之前以及整個出桿的過程中，沉了心，右手穩，隨勢跟進做得好。有時看有的人打球很失常，仔細觀察會發現其原因不在於瞄得不準，而在於出桿不直。

實踐表明：「出桿不直」比「瞄得不準」更容易發生，它所造成的誤差更大。

在撞球技術的初級階段主要是學習一擊球技術，應當對這些關鍵技術和難點逐一進行練習，總結體會，切實掌握要領。當某個球打不好時，要從「瞄準」和「出桿」兩個方面去找原因，不能只從瞄準上找原因，把失敗簡單地歸結為是點找得不準了事。

出桿直的訓練方法很簡單，就是進行「把直線球打直」的專項訓練。這種專項訓練具有能把出桿工作與瞄準工作相互區別開的特殊作用。所以，透過此專項訓練比較容易鑒定自己在出桿方面是否存在問題。若發現自己存在出桿不直的問題，則按照出桿直的要領，可以很快地得到糾正。

第 目標球的各種打法

5

章

目標球的打法有許多種，比如：切射擊球、折射擊球（反彈落袋球、翻袋球）、回頭倒勾擊球（倒頂球）、跳球（蹦球）、弧線球、薄球、吻球、借力球（吻擊球）、串打擊球、併打擊球、連打擊球、堆打擊球、貼頭球、近頭球、貼邊球和近邊球、開球、任意球等。

從理論上講，一個球無論處在撞球桌面上的任何位置都有辦法將它一擊打入袋中，這也是學習撞球技術應該追求的最高目標。每次擊球時都應根據具體情況選擇最適宜的打法。在對目標球的打法上，應當熟練掌握切球、折球和勾球這三種基本打法。

本章先介紹以無旋中力度打法為基礎的目標球的各種打法，要求桿頭打在主球的正中心上。捻球、弧線球和跳球等偏桿打法，在第六章中再作介紹。

第一節　目標球的基本打法

目標球的基本打法有五種，即切射擊球、折射擊球、倒勾擊球、跳頭擊球、弧線擊球。若能夠熟練掌握這 5 種打法，則無論目標球處在什麼位置，也不管它和主球之間是否存在障礙，都可以把它直接打入袋中。

本節介紹切球、折球和勾球三種打法，跳球和弧線球打法在第六章中介紹。

一、切射擊球

切射擊球要求進球線是一條直線，即要求目標球和袋之間沒有障礙。切射擊球的進球角 a 必須小於 90 度：0

度 ≤ a ＜90度；撞擊點區如（圖18）所示，是目標球的水平中心圓周的四分之一的 xy 弧區。圖中對九個基本撞擊點都編了序號，與這九個基本撞擊點所對應的進球角度和偏心距離列在（表3）中。九個基本間接瞄準點的位置及其尋找技巧可參看（圖19）；直接瞄準點的位置可參看（圖11）。

第三章已介紹過切射擊球的十幾種瞄準方法，切射擊球時應根據主球和目標球所處的位置及二者間的距離等具體情況，選擇最適宜的瞄準方法。

切射大角度球時，若目標球距袋口較遠則擊球的速度要快些，否則目標球可能因得到的能量不足而在中途停下。

貼邊球可以用切射打法，但是要求瞄得很準，否則容易觸庫而偏離進球線。

切射擊球是最主要的打法，實踐中的絕大多數球都是採用這種方法打的。

二、折射擊球（反彈落袋球、翻袋球）

折射擊球也稱為反彈落袋球或翻袋球，是貼邊球的常用打法。非貼邊球的折射比貼邊球的折射稍難一些，但更具一般性。

下面將詳細地介紹三種折射非貼邊球的方法和一種折射貼邊球的方法，折射擊球的定袋原則以及優先適用場合，多次折射的方法，類似貼邊球的折射方法。掌握這些方法和原則，可以使折球像切球一樣簡單和容易。

1.折射非貼邊球的３種方法

　　折射非貼邊球的方法如（圖29）所示，其撞擊點區是圖中的 xy 弧區，也是目標球的水平中心圓周的四分之一。入射角 b 不能大於 90 度：0 度＜b＜90 度。但是，折射時的進球角 a 的範圍仍然是：0 度≦a＜90 度。

　　折射擊球與切射擊球的不同之處在於其進球線是一條折線，所以，有些因其前面有障礙球而無法切射的球卻可以用折射方法打入袋中。進球線的折點 n1 是目標球吃庫時其球心所在的位置點，它將進球線分為兩段：

　　目標球心和折點的連線 o1n1 稱為入射線，折點和最優進球點的連線 n1n1 稱為反射線。入射線也是主球的最佳位置線，主球在這條線上時就是直線球，這時應該優先選擇折射打法。

　　折射非貼邊球的關鍵是：根據入射角等於反射角的原理找準折點 n1。若將折點 n1 視為切射擊球時的最優進球點 d1，則在找到折點 n1 之後的折射擊球方法就與切射擊球完全相同了。

　　在找到折點 n1 之後，將它與目標球心 o1 連起來即是目標球的入射線，在入射線上截取一個線段 o1d2 等於目標球直徑，即可找到直接瞄準點 d2。

　　若採用測角或測線比定距類瞄準法時，則當找到入射線之後只需再順便看一眼它和瞄準線之間的夾角即可知進球角，也可在入射線上擺桿幫助測準進球角，或者按照（圖23）利用直角三角形 △o2R2d2 測角或測線比。所以，這兩類瞄準方法對於折射擊球也是很方便的。

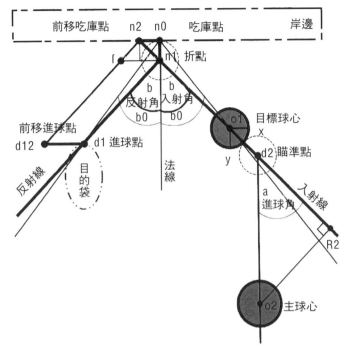

圖 29　折射非貼邊球

　　尋找非貼邊球入射線的方法有以下 3 種：

　　（1）先找吃庫點 n0 再找折點 n1 的方法

　　參看（圖 29），該方法是：首先站在目的袋和目標球的中間，在折返的岸邊上任選一吃庫點 n0，將袋口的最優進球點 d1 和目標球心 o1 分別與吃庫點 n0 相連，並作點 n0 的法線。再觀察調整點 n0 在岸邊上的位置，使 d1、n0、o1 三點所連成的折線完全符合入射角 b0 等於反射角 b0 的要求為止。然後在法線上截取線段 n0n1 等於一個目標球半徑 r，則截點 n1 即是折點。再將折點 n1 和目標球

心 o1 相連，即為目標球的入射線。

　　初學折射擊球時可以用左食指尖暫時標記住折點，幫助找準非貼邊球入射線。其具體做法是：首先站在折點所在的岸邊處，伸出左手的食指垂直地放在岸邊上，使左食指尖在臺面內距岸邊正好為一個目標球半徑；然後左右平移調整左食指尖的位置，使目標球心、左食指尖、最優進球點三者所連成的折線完全符合入射角 b 等於反射角 b 的要求，這時左食指尖的位置就是折點。

　　（2）先找吃庫點 n0，再找前移吃庫點 n2 的方法

　　參看（圖29），若將入射線 o1n1 向前延長至岸邊上的 n2 點，並且稱此 n2 點為前移吃庫點，則前移吃庫點 n2 和吃庫點 n0 之間的距離為：

$$n2n0 = (\tan b) \, r \quad\cdots\cdots\cdots\cdots\cdots\cdots\cdots\quad (26)$$

　　式中，b 為入射角，r 為目標球半徑。（26）式的一些典型值列於（表6）。因臺桌面的長寬比為 2：1，所以入射角 b＜63 度，n2n0≤2r，並且當 b≤45 度時，可採用近似公式：

$$n2n0 \approx (0.02b) \, r \quad\cdots\cdots\cdots\cdots\cdots\cdots\cdots\quad (27)$$

表6　n2n0／r = d12d1／2r =（tan b）的典型值

b（度）	0	7.2	14.5	22	30	38.7	45	56.3	60	63.4
n2n0／r	0	0.13	0.26	0.4	0.58	0.8	1	1.5	1.73	2
d12d1／2r	0	0.13	0.26	0.4	0.58	0.8	1	1.5	1.73	2

　　因此，先根據入射角 b0 等於反射角 b0 的原理，由最優進球點 d1 和目標球心 o1 找到吃庫點 n0 之後；再由式（26）或（27）找到前移吃庫點 n2；然後將前移吃庫點 n2 與目標球心 o1 相連，即為目標球的入射線。這就是先找吃庫點 n0，再找前移吃庫點 n2 的方法。

　　需要說明：（圖 29）中根據吃庫點 n0 確定的入射角 b0，與根據折點 n1 確定的真正的入射角 b 不同。b0 略微小於 b，並且其值越大負偏差也越大。b0 比 b 容易目測，所以，在實踐中常誤以 b0 來代替 b。因此，對於較大的入射角應注意修正這種負偏差。目測入射角的方法可參照第三章（圖 24）。

　　（3）先找前移進球點 d12，再找前移吃庫點 n2 的方法

　　在圖 29 中，因 d12n2∥d1n1，d12d1∥fn1∥n2n0，

　　所以，d12d1＝fn1＝2n2n0，

　　∠d12n2o1＝∠d1n1o1＝2b，

　　因此，可得

　　d12d1 = 2n2n0 = 2（tan b）r ·················（28）

　　式（28）的一些典型值也列於表 6。

　　當 b≦45 度時，可採用近似公式：

　　d12d1≈（0.04b）r ·····························（29）

　　按照這兩個式子，可以先將進球點 d1 前移一段距離至 d12，稱 d12 為前移進球點；再根據入射角 b 等於反射角 b 的原理由前移進球點 d12 和目標球心 o1 找到前移吃庫點 n2；然後將前移吃庫點 n2 與目標球心 o1 相連，即為目標球的入射線。這就是先找前移進球點 d12，再找前移吃庫點 n2 的方法。

上述的三種尋找非貼邊球入射線的方法中，先找吃庫點 n0 再找折點 n1 的方法是最簡單的。先找吃庫點 n0，再找前移吃庫點 n2 的方法是最常用和最一般的方法，原因是前移吃庫點 n2 在岸邊上容易觀察，目測誤差小，速度也比較快。先找前移進球點 d12，再找前移吃庫點 n2 的方法的優點是：前移進球點的距離 d12d1 比前移吃庫點的距離 n2n0 大一倍，所以，目測的相對誤差更小一些；缺點是：在找前移進球點 d12 之前還必須先找一次吃庫點 n0，以便測知入射角 b 的大小，所以，速度較慢一些。打關鍵球時可選用該方法。

2. 折射貼邊球的方法

折射貼邊球的方法如（圖 30）所示，貼邊球的折點就是其球心，球心與最優進球點的連線就是其反射線。所以根據入射角等於反射角的原理，很容易找到目標球的入射線。因此，貼邊球比非貼邊球容易折射一些。折射貼邊球時，無需再去關注折點和吃庫點之間的區別，只要注意了用貼邊球的「下底點」或「上頂點」代替其球心去察看線路，就可以把反射線和入射線目測準確。這也是常用折射擊球方法去打貼邊球的原因之一。

折射貼邊球時，要善於利用（圖 30）所示的兩個等腰三角形：△d1o1d11 和△d1n0d11。由圖可知，法線 n0n01 將這兩個等腰三角形的底邊 d1d11 平分為兩段：d1n01 和 n01d11。對於貼邊球來說，d1n01 這一段是已知的，並且可用球桿或身體測量得很準確。當測出 d1n01 的長度之後，再將它延長一倍即可找到 d11 點，然後將 d11 點和貼

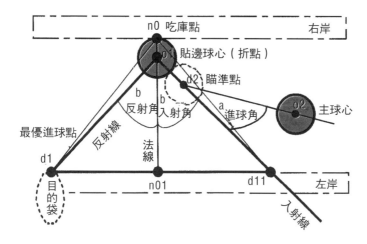

圖 30　折點貼邊球

邊球心 o1 連起來就是入射線。用這種方法找到的入射線比較準確，打關鍵球時可以採用它。

3.折射擊球的定袋原則和優先適用場合

　　折射擊球時，若只考慮一擊球的成功率的話，一般情況下可按照反射角最小的原則指球定袋，因為小反射角容易測準，而且其進球線路比較寬。但是當主球正好處在某條天然入射線上時，則應優選在其反射線上的袋。例如，貼邊球與主球及某一袋口三者的連線正好成為一對反射線和入射線時，則應優選此袋。（圖 31）、（圖 32）是五個折射貼邊球的選好袋例子。

　　折射貼邊球時，要注意避免因入射角太小而可能出現的主球和目標球二次相撞的現象。避免的辦法有兩個：一是選擇可使反射線和主球在法線同一側的袋；二是打旋轉

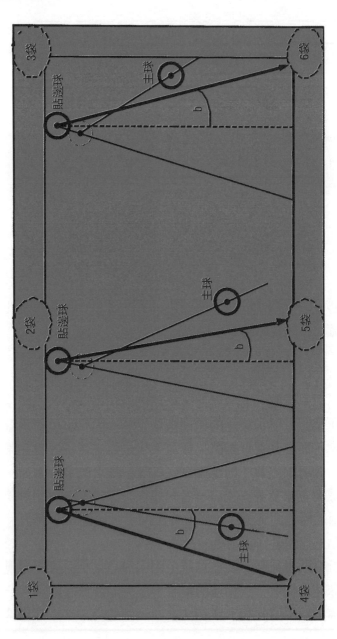

圖 31　折射側岸貼邊球時選好袋的三個例子

第 *5* 章 目標球的各種打法

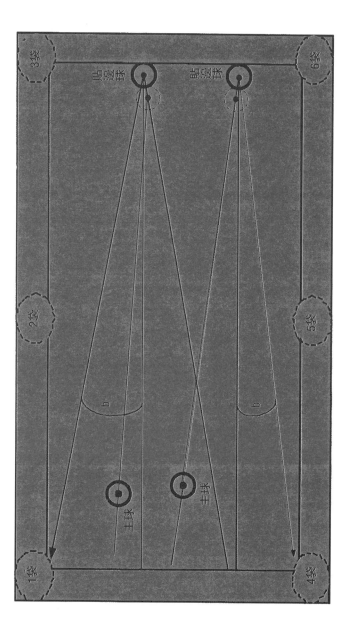

圖 32　折射底岸貼邊球時選好袋的兩個例子

球（詳見第六章），改變分離角的大小，或者使主球後退或跟進。比如圖 31 及圖 32 的上例，因反射線和主球在法線的同側，所以，主球和目標球分離後的運動方向互不交叉，因此，可以避免二次相撞。若再選用增大分離角和跟球打法，使二球相撞後主球大角度分開繼續前進，則更加可以避免了。

又如圖 32 的下例，由於反射線和主球在法線的異側，所以，當反射角比較小時，主球和目標球分離後的運動方向相互交叉，因此會二次相撞。此時，則應選用增大分離角和拉球的打法，使二球相撞後主球大角度分開後退而避免二次相撞。

上述的定袋原則以及防止主球和目標球二次相撞的方法，對貼邊球和非貼邊球都適用。

當主球正好處在某條天然入射線上時，應該優先選擇折射打法，因為這種折射球屬於直線球，允許誤差比較大，成功率較高。

離袋口很近的貼邊球也適合採用折射打法，將它打入與此袋正對著的那一個袋中。原因有三：一是選擇此袋折射的反射角 b 最小，如（圖 31、圖 32）所示，這種反射角小的球的折點 n_1 偏離吃庫點 n_0 很少，容易找準；二是選擇此袋對於貼邊球而言還是個進球線路寬且短的好袋；三是貼邊球用切射打法時要求瞄得很準，否則容易觸庫而偏離進球線路。

一個目標球究竟是採用切射打法好還是採用折射打法好，需要從是否有利於進球和控制主球到位兩個方面來考慮。

如果單從有利於進球的方面來考慮，則選擇的原則是：首先看一下目標球沿切射的最優進球線到達袋口時其每一側的路寬餘量是多少，其次看一下目標球沿折射的最優進球線到達袋口時其每一側的路寬餘量是多少，然後進行比較決定：若折射時的路寬餘量大則優先選擇折射打法，否則選擇切射打法。例如，貼邊球切射時的路寬餘量為零，所以常選擇折射打法。

4. 多次折射的方法

有時因為有障礙球存在，使折射進球線必須是一條多次折返線，所以，需要學會多次折射的方法。

（1）在對岸之間多次折射貼邊球的方法

首先，確定將貼邊球經幾折入袋的次數 M，在貼邊球的對岸上找到與貼邊球正對著的點 o11，將該點 o11 至目的袋口的最優進球點 d1 之間的岸線長度分成 M 等分，並且標記住第一個等分點 F1，它就是貼邊球多次折返時的第二次吃庫點。若貼邊球和目的袋在同一岸上，則 M 為偶數；若貼邊球和目的袋不在同一岸上，則 M 為奇數。

然後，根據該吃庫點 F1，找到貼邊球的入射線。尋找入射線時可參照前述的尋找非貼邊球入射線的兩種方法，既可由此吃庫點向臺面內退回一個球的半徑先找到折點，也可按（26）式先找到前移吃庫點，再將折點或前移吃庫點與貼邊球心相連即是入射線。

將貼邊球經 M＝2，4 次折返打入與其同岸的袋中的例子，如（圖 33）所示。將貼邊球經 M＝3 次折返打入與其異岸的袋中的例子，如（圖 34）所示。

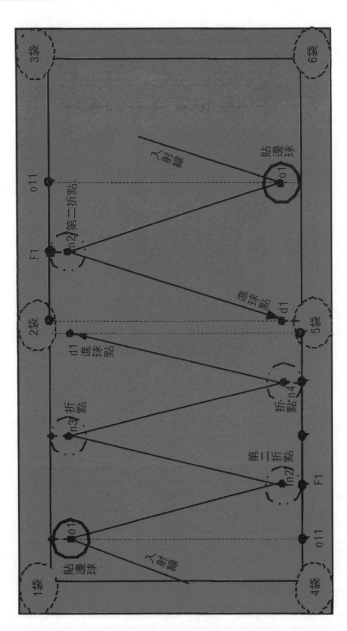

圖 33　將側岸貼邊球偶次折返打入其同岸的袋中的兩個例子

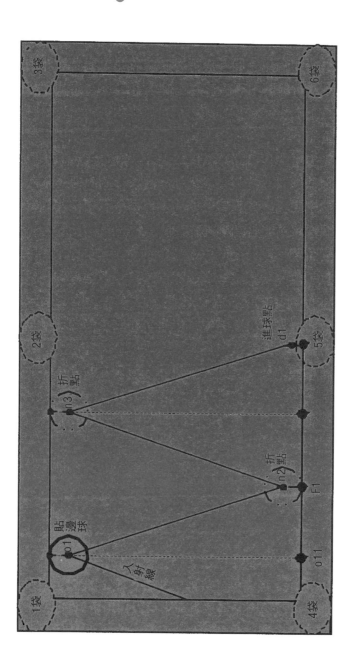

圖 34 將側岸貼邊球奇次折返打入其異岸的袋中

（2）多次折射的一般方法

在長岸和短岸之間多次折射貼邊球時，或者對非貼邊球進行多次折射時，應該首選先找吃庫點 n0，再找前移吃庫點 n2 的方法來尋找入射線，這也是多次折射的一般方法，具體如下：

首先由目的袋口的最優進球點 d1 和目標球心 o1 以及指定的進球線路，按照入射角等於反射角的原理，依次地找到各個吃庫點，並且用球桿通過目標球心指住非貼邊球的第一個吃庫點或貼邊球的第二個吃庫點。

需要說明一點：由於標準撞球桌的對岸平行，鄰岸垂直，所以，無論折的次數多少和折的路線多麼複雜，只要能找準非貼邊球的第一個吃庫點或貼邊球的第二個吃庫點，就能將目標球打入袋中。但是，在質量差的球臺上則應盡量不做多次折射。

其次根據球桿所指的方向目測入射角 b 的大小，並通過（26）或（27）式找到前移吃庫點 n2。

然後將球桿由目標球心 o1 改指在前移吃庫點 n2 上，此時球桿所指的就是入射線 o1n2。

圖 35、圖 36 是採用多次折射的一般方法的具體例子。

5.類似貼邊球的折射方法

有的球雖然不直接貼邊，但是貼在其它貼邊球上，如（圖 37）所示，或者貼在成堆的球上，如（圖 43）所示，這樣的球也可以仿照貼邊球處理，可以採用折射打法。

打這種球的關鍵是要知道：此球的球心和此球所貼球

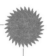

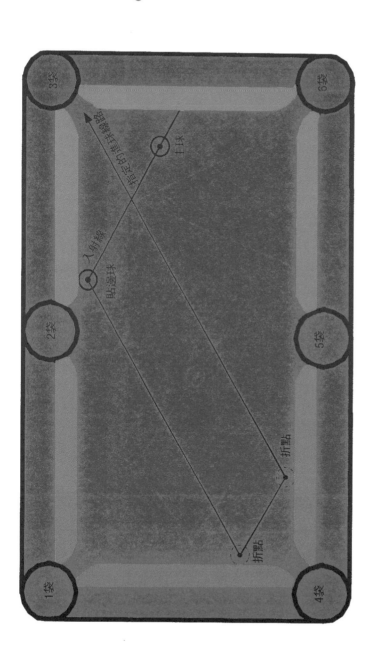

圖 35　將貼邊球按指定的進球線路多次折返打入同側的袋中

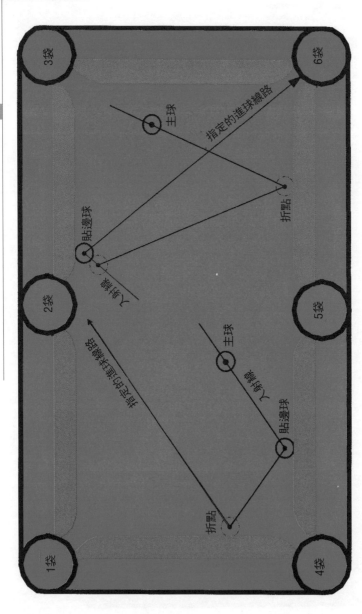

圖 36　將貼邊球按指定的進球線路多次折返打入異側的袋中的兩個例子

圖 37　折射貼貼邊球的兩個例子

的球心之連線，就是折射時的法線。

三、回頭倒勾擊球（倒頂球）

回頭倒勾擊球是根據入射角等於反射角的原理將瞄準線變成一條折線，使主球繞道去打被阻擋住的目標球，或者是為了改變擊球的方向使目標球更容易入袋。這是一種很重要的擊球方法。許多用切射和折射打不了或打不好的球，往往可以用回頭倒勾擊球法打巧打好。

倒勾擊球的理論基礎詳見第六章第三節「反射角及其在倒勾擊球中的應用」。

回頭倒勾擊球可分為回頭倒勾切射擊球（圖38）和回頭倒勾折射擊球（圖39）以及多次折返倒勾擊球（見第207頁（圖69）之右例、第209頁（圖70）之上例、第210頁（圖71）之二例）三種。

回頭倒勾擊球的具體做法是：首先找到被切球的最優進球線或被折球的最優入射線；其次在被擊球的這條最優線上找到直接瞄準點；然後根據入射角等於反射角的原理由主球心 o2 和直接瞄準點 d2 找到主球的折點 n1；最後將 o2n1 作為主球的入射線去瞄準打球即可。

回頭倒勾擊球時的瞄準方法，如（圖40）所示。回頭倒勾擊球時需要先找到目標球的直接瞄準點，找到之後即可參照前述的折射非貼邊球的 3 種方法，去尋找主球的入射線。因此，勾球時也要注意折點和吃庫點之間的區別。圖中，折點至吃庫點的距離 n1n0、前移吃庫點的距離 n2n0、前移直接瞄準點的距離 d22d2，分別為

$$n1n0 = r \quad \cdots\cdots\cdots\cdots\cdots\cdots\cdots\cdots \quad （30）$$

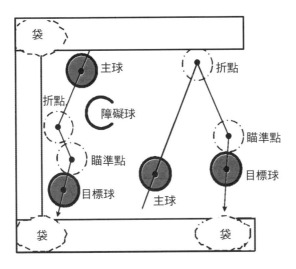

圖 38　回頭倒勾切射擊球的兩個例子

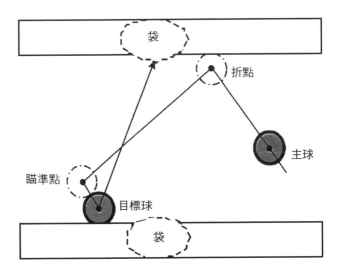

圖 39　回頭倒勾折射擊球的例子

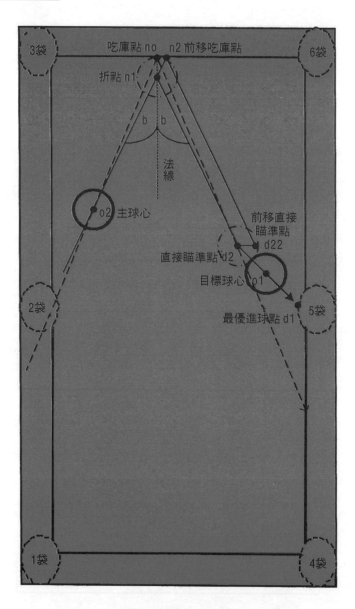

圖 40　回頭倒勾擊球的瞄準方法圖解

n2n0 = (tan b) r ·· (31)

d22d2 = 2 (tan b) r ·· (32)

式中，r 為主球半徑，b 為入射角。

當 b ≤ 45 度時，

n2n0 ≈ (0.02b) r ·· (33)

d22d ≤ ≈ (0.04b) r ·· (34)

多次倒勾擊球的方法也可參照前述的多次折射擊球的方法，不再贅述。

總之，切球只需找準直接瞄準點（即主球的瞄準線）。勾球需要先找準直接瞄準點，再找準主球的入射線。折球需要先找準目標球的入射線，再找準主球的瞄準線。所以一般而言，切球比勾球容易，而勾球又比折球容易。但是，在某些情況下則不然，必須對每一種打法的綜合允許誤差進行分析，將三者比較之後才能確定目標球的最優打法。

第二節　目標球的其它打法

一、薄球及投擲效應

薄球的打法是先使主球薄薄地切上第一目標球，變向後再去撞擊第二目標球落袋。（圖 41）的上面兩例是薄球打法的例子。薄球打法類似於回頭倒勾擊球，薄球是第一目標球，它好比是庫岸，其作用就是將主球到第二目標球的線路由直線變成折線。

按指球定袋規則，先將第二目標球入袋無效。但是，

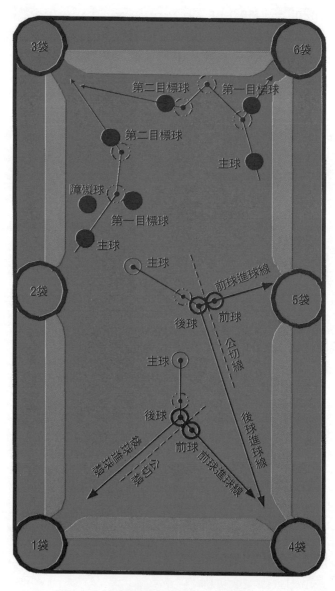

圖 41　薄球和吻球的四個例子
（註：後球為一目標球，前球為第二目標球）

可以採用薄球打法將第二目標球送到袋口的好位置上去。

　　當進球線必須在兩個障礙球之間，並且這兩個障礙球之間的距離略小於球的直徑時，也可以採用薄球打法使目標球薄薄地切上其中的一個障礙球，從而將這兩個障礙球之間的距離增加到大於球的直徑，使目標球可以通過去，走一條折度極小的折線入袋。

　　主球薄擊目標球時，因球間摩擦作用時間較長，所以會產生主球將目標球向前的投擲效應，這種效應將使分離角減小。有污垢的球比潔淨的球的投擲效應大，擊球的力度越小投擲的效應越大。厚擊時，因球間摩擦力作用時間較短，所以，投擲效應不明顯，可以忽略。

　　但由於薄擊時的投擲效應比較明顯，所以不可忽略，需要採取對策以補償投擲效應。具體做法有兩種：一是瞄準時將理論幾何所給的重合度減小一點（即瞄得更薄一些）；二是採用能使分離角增大的順旋或下旋或重擊打法（詳見第六章第四節）。

　　為了減小投擲效應，要注意保持球的潔淨。在競賽中若發現球不潔淨，應及時請求裁判員予以處理。

二、吻 球

　　兩個貼在一起的子球稱為吻球。吻球的球心連線是前球的進球線，吻球的公切線是後球的進球線，這是兩條天然進球線。因此，吻球的打法比較簡單，無需進行瞄準，只需查看一下吻球的球心連線和公切線是否正對著袋口，即可知道前球和後球能否被打入袋中。但是，若吻球的球心連線正對著袋口時，則應偏些打，以防止主球跟在後面

落袋。

　　特別是當吻球的球心連線正對著袋口，並且前球是對方的子球時，應該採用薄擊後球的打法，使前球得到的能量很少，動一下即停，從而達到既不將前球打入袋中又避免主球落袋的目的。

　　若吻球的球心連線正對著袋口，並且前球也是本方的子球時，則應注意選擇擊球的角度和力度，既使前球得到足夠的能量可以走到袋口近前停下，又可避免主球落袋。（圖41）的中、下兩例是這種打法的例子。

三、借力球和吻擊球

　　借力球的打法是主球先撞擊目標球，目標球再碰到其它球上被反彈落入袋中。當借力球距袋口很近時，這種打法又稱為吻擊。

　　（圖42）的上面兩例是借力球的例子。借力球打法類似於折射擊球，借力球也好比是庫岸，其作用就是將目標球的進袋線路變成折線。

四、串打擊球（兩點球或聯合球）

　　串打擊球是用打「後球」（一點球）推「前球」（兩點球）的方法來打成串的球。串球一般是兩球串，但也可以是三球串或更多的球串。（圖42）的上右例、中右例是串打擊球的兩個例子。善於打串球可以提高效率。

　　注意：指球定袋規則取消了「兩點球」，所以打「後球」推自己的「前球」時只有「後球」先落袋才有效，但是「後球」跟著對方的「前球」落袋也有效。

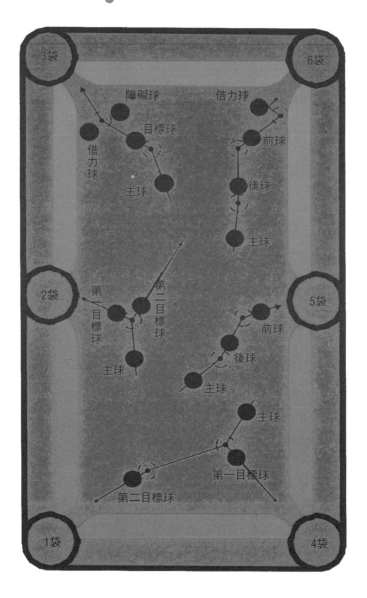

圖 42 借力球和串打、併打、連打擊球的五個例子

（註：後球為第一目標球，前球為第二目標球）

串打擊球的用途主要有二：一是通過打自己的後球，而把自己的前球送到袋口的好位置上去；二是通過打自己的後球，把對方的前球從袋口的好位置上打走換到壞位置上去。當需要採用干擾破壞戰術打蘑菇戰時，串打擊球和藏球術就是兩個有效法寶。

五、併打擊球（雙著）

併打擊球是用主球同時擊中直接瞄準點相互重合的兩個本方子球並使之落袋。（圖 42）的中左例是併打擊球的例子。

注意：若用主球同時擊中直接瞄準點相互重合的兩個子球，但其中有一個子球是對方的，則為同擊；有的規則不允許同擊。

六、連打擊球（炮彈球）

連打擊球是用主球先後擊中兩個以上的子球並使之落袋。（圖 42）的下例是連打擊球的例子。它要求對主球的轉向角計算準確。

七、堆打擊球

成堆的球既可有選擇地打也可胡打，均有進球的可能。開球時所擺放的球就是一種有規則的堆球，會開球者幾乎是開必進球。

有選擇地打堆球時，要善於尋找可以進行串打、併打和連打的球。胡打堆球時，則多採用大力、送桿的跟球或拉球打法。

八、貼頭球

貼頭球即和主球緊貼在一起的球。指球定袋規則不允許直接打貼頭球，因為貼在一起的兩個球的球心連線是天然的進球線，用不著瞄準。

但規則是人定的，如果雙方商定允許直接打貼頭球時，則應先查看其進球線的走向再決定打法，若其進球線，或其碰岸後的折行路線直通於某一袋中，則應偏些打之，以防主球跟著貼頭球落袋。

九、近頭球

近頭球即距主球較近的目標球，其撞擊點看得很清楚，應優先選用切點瞄準法來打，其次選擇直接瞄準法。打近頭球時若仍採用測角定距類瞄準法和測線比定距類瞄準法，則應該利用在袋口的那一個測角直角三角形（即圖22的 $\triangle d1r1o1$）進行目測。

要注意別把進球角測得偏小了（即瞄得太厚），初學者打近頭球時最容易犯這個毛病。

其主要原因就在於不清楚目測進球角時用主球和目標球的球心連線來代替瞄準線的簡便做法，對於中遠距球而言是無妨的；但是對於距主球較近的球而言，這種做法所產生的目測負偏差是不可忽略的。

那些距主球僅幾毫米的近頭球，若其進球線，或其碰岸後的折行路線直通於某一袋中，則應偏些打之，以防主球跟著近頭球落袋。

十、貼邊球和近邊球

進球線是一條直線，進球角小於 90 度的貼邊球和與岸邊之間的距離小於一個球的半徑的近邊球，都可以用切射打法，但是要求瞄得很準，否則容易觸庫而偏離進球線。所以真正的貼邊球應該首選折射打法。

貼邊球和近邊球究竟是採用切射打法好還是採用折射打法好，需要從是否有利於進球和控制主球走位兩個方面來考慮。

1. 從有利於進球的方面考慮進行選擇

首先看一下近邊球與其所靠近的岸邊之間的距離是多少，其次看一下近邊球沿折射時的最優反射線到達袋口時其每一側的路寬餘量是多少，然後進行比較：若一側的路寬餘量大於其至岸邊的距離，則選擇折射打法，否則選擇切射打法。

2. 從控制主球走位的方面考慮進行選擇

若要主球停在貼邊球附近，則選擇折射打法，若要主球不停在貼邊球附近，則選擇切射打法。

原因是：折射貼邊球時主球傳遞給貼邊球的能量較多，所以，一般會停在附近。切射貼邊球時主球傳遞給貼邊球的能量較少，所以，一般不會停在附近。在實踐中常用這個簡單的方法控制主球走位，使主球走到對自己有利而於對方不利的位置。

主球正好處在入射線上的，或者瞄準線平行於岸邊

的，以及入射角不大的或距主球較近的貼邊球和近邊球，都可優先選用折射打法。有的貼邊球和近邊球還適合選用回頭倒勾打法，或跳球打法。

切射貼邊球和近邊球時最好採用旋轉打法，詳見第六章第六節。比如，採用稍微偏向貼岸的平桿捻球輕擊打法，使目標球沿著岸邊滾到袋口。

第三節　開球打法

一、美式 8 球落袋撞球的開球打法

爭取開球進球，並防止主球落袋球。發力要猛，要送桿。

（圖 43）表示了三種開球方法：

1. 正開球

將主球放在開球線上的正中點，瞄準置球三角區頂點上的那一個子球，採用正低桿（或正高桿，或正中桿）開球。

2. 折射開球

將主球放在開球線的右側，採用順旋左低桿或正低桿開球方法；或者將主球放在開球線的左側，採用順旋右低桿或正低桿開球方法。這種開球方法的目的是按照折射擊球的方法瞄準置球三角區頂點上的那一個子球，將它打入中袋。其具體做法是：

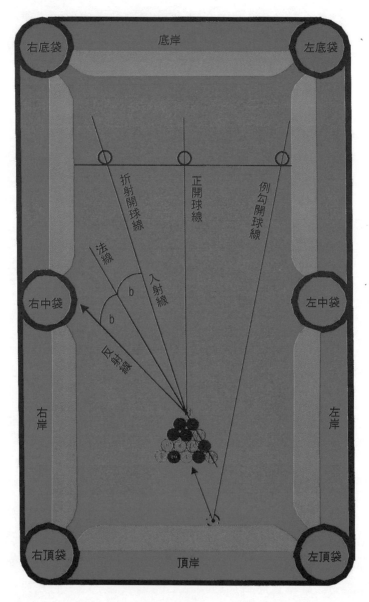

圖 43　美式 8 球落袋撞球的開球方法及彩球擺放位置圖

首先找到三角形置球區中球擺得比較直和緊的那一條邊上的幾個球的球心線（若兩條邊上的球擺得都不直時，則以頂點上的那一個球和與它挨得最近的另一個球的球心連線代替）。之所以要這樣尋找，是因為擺球係人工操作，不準確也不固定。

然後以此球心線為法線，以頂點的球心和中袋口的最優進球點的連線為目標球的反射線，將主球放在其入射線上，瞄準頂點的球心開球。

注意：只有當球擺得比較緊時，第二種開球方法效果才好；若球擺得不緊，則採用第一種開球方法較好。

3. 倒勾開球

將主球放在開球線的左側，採用正低桿或順旋右低桿開球方法；或者將主球放在開球線的右側，採用正低桿或順旋左低桿開球方法。這種開球方法的目的是按照倒勾擊球的方法，瞄準置球三角區底邊上正中間的那一個球打，主要目的是為了將主球藏在三角形底邊的正中間，而不是為了開球進球。

此種開球方法能否實現藏頭的目的，擊球的角度、旋度和力度都很重要，發力在巧而不在猛。

二、美式 9 球落袋撞球的開球打法

美式 9 球落袋撞球的開球打法，也有正開球、折射開球和倒勾開球三種方法，如（圖 44）所示。具體做法可參照美式 8 球的三種開球方法，不再贅述。

由於九球的規則是必須先打 1 號球，所以，特別適合

圖 44 美式 9 落袋撞球的開球方法及彩球擺放位置圖

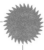

圖45 英式斯諾克撞球的開球方法及彩球擺放位置圖

採用折射開球方法，即按照折射擊球的方法，瞄準頂點上的那個 1 號球將它打入中袋。在九球的國際性比賽中，折射開球方法早已成了主要的開球方法。

三、英式斯諾克撞球的開球打法

英式斯諾克撞球的開球打法可分為兩種，如（圖 45）所示。

1. 折射開球

使主球先碰到置球三角區紅球組底角上的那一個球，再吃兩庫（依次與頂岸和側岸相碰）或者吃四庫（依次與頂岸、側岸、對側岸和底岸相碰），然後返回到開球區與底岸之間停下。

這種打法在實踐中用得最多，因為無論開球能否進球都不吃虧：若開進了球則主球的到位很便於自己接著去選打黃球，若未開進球則主球的到位也不太利於對方接著去打紅球。

2. 倒勾開球

使主球先依次與側岸和頂岸相碰，再去碰撞置球三角區紅球組底邊上中間的那一個球，並且就近停下或藏起來。這種打法在實踐中用得較少，其主要目的是為了開進球和選打高分彩球，也可以是為了藏頭。若為了開進球，則發力要猛些；若為了藏頭，則用力應巧。

這兩種打法能否實現其目的，取決於擊球的力度、擊球的角度和擊球的旋度等諸多因素。平時要注意練習開

球，爭取做到開必進球或開必藏頭。

第四節　任意球的打法

　　任意球亦稱手中球或自由頭，允許將主球一次性地放好在任意位置上去打。任意球是最好的機會球，應當認真去打。打任意球時應該特別注意做好「指球定袋」所規定的「統觀球局」和「查看球路」兩項工作，爭取「一桿亮」。

　　打任意球時，首先應當用來打對自己而言是最有把握的並且所處位置相對而言是較為不利的球，在選好目標球後，還要根據對主球走位的控制需要，為主球選擇一個好的位置並且將它放正。

　　一般情況下是選擇打進球線較短的直線球，有時卻需要打進球角等於 30 度的切射球，或者打主球正好處在入射線上的折射球和入射角不大的近頭球，或者採用回頭倒勾方法去打這些最佳切射球和最佳折射球。如果所有的球都是沒有把握的，則首先選最不好打的那一個球來打。

　　注意：用任意球打直線球時不能只根據進球線的長短來定袋，有時因遠袋比近袋的口更寬更容易進球，或者為了使球局更為有利，所以，需要利用任意球打進球線較長的直線球。用任意球打進球線較長的直線球的要點有二：

　　第一，擺放主球時要先蹲下身子進行平視瞄準優選球路，務必使「主球的上頂點」、「目標球的上頂點」和「最優進球點」三點成為一線，並且要從目標球的兩側的邊沿查看一下袋口的路寬是否足夠大，以及目標球的兩側

在袋口處的路寬餘量是否相等。只要能準確地將主球、目標球和最優進球點擺成三點一條直線，並且注意在瞄準和出桿擊球時也做到使「球桿的中心線」與這三點重合成為一條直線，那麼，無論進球線有多長，都很容易將它打入袋中。

　　第二，用任意球打進球線較長的直線球時，因目標球往往離岸邊較近，所以，放置主球的位置不太有利，主球距目標球和岸邊都很近，因此，必須防止主球跟著目標球落袋。為此，最好採用點擊的打法（即用球桿輕輕點一下主球）使主球停在原位，需要跟球時也應特別注意發巧力，使主球跟進不到袋口即停下。

第

主球的各種打法及走位控制

6

章

在撞球技術的高級階段，不僅要求做到「指球定袋」，還要求做到「指線定程」，控制好主球的走位，使主球也沿著預定的路線正好走完預定的路程。控制主球走位的目的是要給自己留好頭或不給對方留好頭，為自己多進球或對方少進球創造條件，它是學習撞球技術進入高級階段時必須掌握的一項基本功。

在撞球技術的高級階段，每一擊球都要爭取實現目標球落袋和主球走位兩個目的。

決定主球走位的因素有三：擊球的角度（球桿的出擊方向）、擊球的旋度（桿頭在主球上的打擊點）和擊球的力度（出桿發力的大小）。因此，每次擊球都要注意這三個因素，做到擊球的角度、旋度和力度的統一，技術和戰術的統一，既要在一擊球中瞄得準、打得準和打得巧，又要在一桿球及一局球中運用好戰術和控制好主球走位，使之對自己有利而對對方不利。

為此，必須弄清楚主球的 9 個基本擊點的效應和相應打法，以及分離角和反射角的求法，並且在實踐中認真觀察和體驗主球在碰岸或碰到目標球之前和之後的行進路線，才能較快地掌握控制主球走位的技術。

第一節　主球的 9 個基本擊點和打法

一、主球的 9 個基本擊點

主球上的擊點是無數的，效應各不相同，但是，基本擊點只有九個，其效應如（圖 46）所示。這 9 個基本擊點

可分為中部擊點和側部擊點兩組，中部擊點有三個：「正中擊點」、「正上擊點」和「正下擊點」；側部擊點有六個：「正左擊點」、「左上擊點」和「左下擊點」、「正右擊點」、「右上擊點」和「右下擊點」。

　　為了防止滑桿，平桿擊球時的擊點應選在（圖46）中的虛線圓內，此虛線圓與主球二者的直徑之比約為6：10，此虛線圓內稱為安全區。

　　對9個基本擊點進行選擇，可以大致決定主球本身的旋轉方向以及主球在碰岸或撞擊目標球之後的去向。主球的旋轉力度和準確到位，還與出桿的方向和力度有關。

1. 直線球時9個基本擊點與主球的走位之間的關係

正中擊點──可使主球停在直接瞄準點上。
正上擊點──可使主球停在直接瞄準點的正前方。
正下擊點──可使主球停在直接瞄準點的正後方。
正左擊點──可使主球停在直接瞄準點的正左方。
左上擊點──可使主球停在直接瞄準點的左前方。
左下擊點──可使主球停在直接瞄準點的左後方。
正右擊點──可使主球停在直接瞄準點的正右方。
右上擊點──可使主球停在直接瞄準點的右前方。
右下擊點──可使主球停在直接瞄準點的右後方。

2. 9個基本擊點與主球的旋轉方向之間的關係

　　球桿沿水平方向擊打正中擊點時，主球不產生旋轉。
球桿沿水平方向或豎直方向擊打正上擊點時，主球只產生

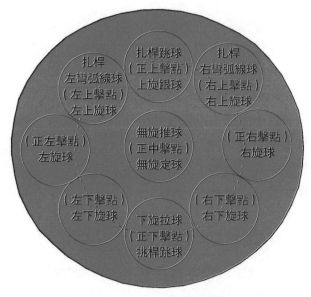

圖46　主球的九個基本擊點之效應

向前的垂直旋轉。球桿沿水平方向擊打正下擊點時，主球
只產生向後的垂直旋轉。球桿沿水平方向擊打正左擊點和
正右擊點時，主球只產生水平旋轉；擊打左下擊點、左上
擊點、右下擊點、右上擊點時，主球同時產生水平旋轉和
垂直旋轉。

二、旋轉球的術語和規定

　　有人作過統計，撞球實踐中大約有百分之四十的問題
需要採用旋轉球才能解決。為了更好地控制主球到位，應
當學會打旋轉球。

　　旋轉球的主要術語和規定如下：

1. 必須順著球的前進方向去看其旋轉的方向

即要跟在運動著的球的後面去看其旋轉的方向。主球碰岸後的旋轉方向，必須從折點處順著主球的反射方向去看。主球和目標球分離後的旋轉方向，也必須跟在球的後面，分別地順著每個球的前進方向去觀察其旋轉方向。

擊球者順著主球的前進方向看時，打其正左擊點為左旋，打正右擊點為右旋，打正上擊點為上旋，打正下擊點為下旋，打正中擊點為無旋，打其兩側的擊點為側旋。

「側」的英文音譯為「塞」，所以也把「左側旋」稱為「左塞」，「右側旋」稱為「右塞」，「加側旋」稱為「加塞」。左側旋球走的弧線稱為左彎弧線，右側旋球走的弧線稱為右彎弧線。

2. 順旋（正桿）和逆旋（反桿）

順旋（正桿），是擊打主球左側的擊點，並且讓主球去撞擊目標球或庫岸的左側，或者擊打主球右側的擊點，讓主球去撞擊目標球或庫岸的右側。逆旋（反桿），是擊打主球左側的擊點，並且讓主球去撞擊目標球或庫岸的右側，或者擊打主球右側的擊點，讓主球去撞擊目標球或庫岸的左側。

注意：此處所說的左側和右側都是以擊球者作為參照的，例如，主球從擊球者的左後方向右前方入射碰到正前方的庫岸時，稱為撞擊庫岸的右側，這時若擊打主球右側的擊點則為順旋（正桿），若擊打主球左側的擊點則為逆旋（反桿）。又如，主球從擊球者的右後方向左前方入射

碰碰到正前方的庫岸時，則稱為撞擊庫岸的左側，這時若擊打主球左側的擊點則為正桿（順旋），若擊打主球右側的擊點則為反桿（逆旋）。

3. 旋轉球可分為水平旋轉球、垂直旋轉球和側旋球三種

水平旋轉球也稱為捻球，它是用平桿擊打主球的正左擊點和正右擊點。

垂直旋轉球包括：用高桿擊打正上擊點的上旋球（跟球）、用低桿擊打正下擊點的下旋球（拉球）、用正中桿擊打正中擊點的無旋球（定球）。

側旋球分兩種：平桿（偏桿）捻球是用球桿沿水平方向擊打主球兩側的擊點，可使主球在碰岸或碰撞目標球之後改變反射角或分離角的大小；扎桿（豎桿）弧線球是將球桿豎起來沿斜下方向擊打主球兩側的擊點，可使主球走弧線。

三、主球的 8 種打法

根據主球的 9 個基本擊點的效應，以及旋轉球的術語和規定，可以將主球的打法分為以下 8 種：

1. 推球打法

此打法是用桿頭長時間擊打主球的中部擊點，主球開始向前運動之後桿頭仍未離開主球，繼續推著主球前進一段距離，打很近的近頭球和貼頭球時還會看到目標球開始向前運動之後，桿頭仍未離開主球，同時推著二球前進。

因規則多不允許推桿，所以打很近的近頭球時，要注意使桿頭和主球的接觸時間很短，即應當採用短擊或點擊打法，以避免違規。

2. 定球打法（正中桿打法）

此打法是選擇主球的「正中擊點」，使主球不產生旋轉，主球撞擊目標球後定在原位不動。

採用定球打法時要用點擊，其具體做法是在球桿快要接觸到主球的時候，快速抖動一下手腕使桿頭在主球上點一下即可。

注意：採用定球打法時為了做到出桿直，隨勢跟進動作仍然是需要的，不能被取消。但是，定球打法時的隨勢跟進過程只是將正確的點擊姿勢保持 1～2 秒鐘，不允許桿頭跟著主球前進幾公分或十幾公分。出桿擊球的力度則應根據目標球需要走的距離而定。（圖 47）是為了接著打第二個目標球而採用定球打法的兩個例子。

3. 拉球打法（正低桿打法）

拉球打法也叫拉桿或縮桿打法，它是選擇主球的「正下擊點」，使主球只產生向後的垂直旋轉，主球撞擊目標球後反向退回來。採用拉球打法時，右手握桿不能太緊，擊球後要快速收桿。採用拉球打法時為了做到出桿直，隨勢跟進動作也是需要的，桿頭仍可跟著主球前進幾公分或十幾公分。

所謂拉球時收桿要快，是指隨勢跟進後的收桿要快。隨勢跟進後若不快速收桿，則反向退回的主球又會碰到桿

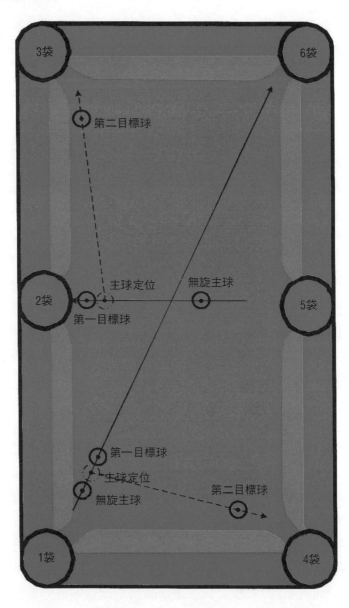

3袋

6袋

第二目標球

主球定位　　　　　無旋主球

2袋

第一目標球

5袋

第一目標球

主球定位

無旋主球

第二目標球

1袋

4袋

圖47　定球打法（正中桿打法）的兩個例子

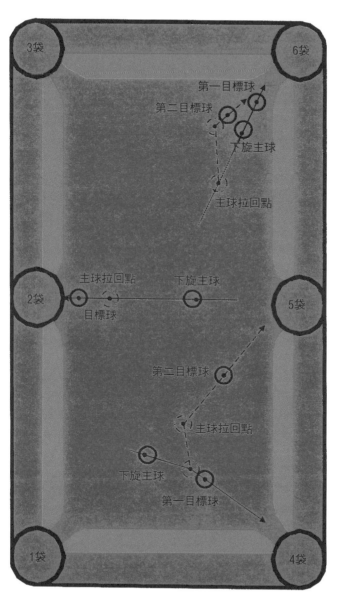

圖48 拉球打法（正低桿打法）的三個例子

頭上，導致拉球失敗。（圖48）是拉球打法的三個例子：上下兩例都是為了接著打第二個目標球而採用拉球打法，中間的例子則是為了防止主球落袋而採用拉球打法。

拉球打法是有前提的，需要厚擊（即進球角小於30度，瞄準時主球和目標球的重疊厚度大於球的半徑），並且主球與目標球間的距離不能太大，在30公分左右時拉球的效果最好。

薄擊（即進球角大於30度，瞄準時球的重疊厚度小於球的半徑）或主球與目標球間的距離較大時，拉球的效果甚微。用小力輕擊的拉球效果也甚微，拉球時應該用大力重擊。

注意：由於下旋的主球與目標球相撞後，主球仍為下旋要向後滾動退回，所以主球不容易落袋；而目標球則變為上旋要向前滾動，所以更容易滾入袋中。此外，由掌握出桿擊球的力度和時間，打下旋的主球也可以實現定球或跟球。因此，撞球高手一般情況下多是採用低桿打法（包括正低桿、左低桿、右低桿）。建議剛學打球時也採用低桿打法，並且以正低桿打法為主。

4. 跟球打法（正高桿打法）

此打法是選擇主球的「正上擊點」，使主球只產生向前的垂直旋轉，主球撞擊目標球後跟著目標球繼續前進。採用跟球打法時，出桿擊球的力度和時間應根據需要跟進的距離而定。

（圖49）是跟球打法的兩個例子：下例是為了接著打第二個目標球而採用跟球打法，上例則是為了將正位於障

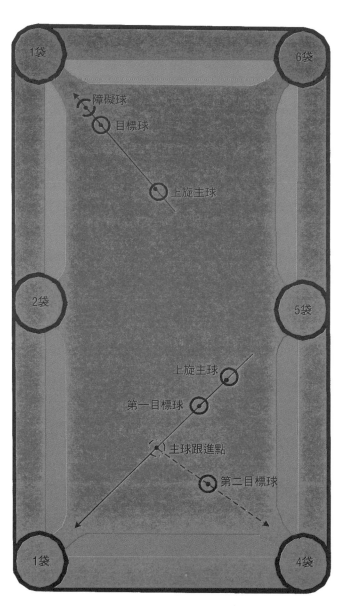

圖49　跟球打法（正高桿打法）的兩個例子

礙球後面，並且距障礙球較近的目標球也打入袋中而採用跟球打法，即利用跟進的主球與目標球之間的二次碰撞現象使目標球落袋。

注意：跟球打法也需要厚擊，否則效果甚微。

拉球和跟球打法都需要厚擊的原因是：拉球和跟球都是以主球在瞄準線方向的垂直旋轉動量為基礎的。厚擊時目標球分離後的行進路線偏離瞄準線的角度小，所以，主球分離後因在瞄準線方向的垂直旋動而產生的後退或跟進效果明顯。薄擊時目標球分離後的行進路線偏離瞄準線的角度大，所以，主球分離後因在瞄準線方向的垂直旋動而產生的後退或跟進效果不明顯。

5. 偏桿打法（平桿捻球）

偏桿打法分為正桿（順旋）和反桿（逆旋）兩種。它是使球桿沿水平方向擊打主球左右兩側的擊點，使主球產生水平旋轉，所以也稱為平桿捻球。平桿捻球時，主球在碰岸或碰到其它球之前的前進路線與球桿的中軸線平行。平桿捻球的作用是能夠改變反射角和分離角的大小，其效果必須在主球碰岸或碰到目標球之後才能顯現出來。正桿（順旋）使反射角和分離角增大，反桿（逆旋）則使反射角和分離角減小。

偏桿打法又分為偏桿捻球（平桿擊打正左擊點或正右擊點），偏桿跟球（平桿擊打左上擊點或右上擊點），偏桿拉球（平桿擊打左下擊點或右下擊點）三種。採用這些偏桿打法時，都應根據需要決定發力的大小和擊點偏中的距離，必須使球桿的中軸線平行於主球的前進路線。

偏桿打法時的瞄準方法可分 3 種情況：

（1）偏桿捻球時的瞄準方法：先根據增減角度的需要決定主球上的擊點偏中的距離，再使球桿的中軸線平行於正中桿瞄準線即可。

（2）偏桿跟球時的瞄準方法，如（圖50）所示。

（3）偏桿拉球時的瞄準方法，如（圖51）所示。

（圖50）和（圖51）都屬於偏桿厚擊的情況，其瞄準點的確定過程是：首先找到主球到位點和正中桿瞄準點的連線；其次找到該連線與正中桿瞄準線的夾角的平分線；然後找到該角平分線與主球位於正中桿瞄準點時其水平中

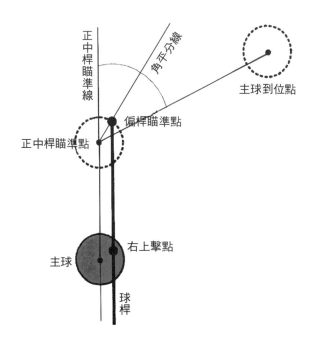

圖50　偏桿跟球的瞄準方法

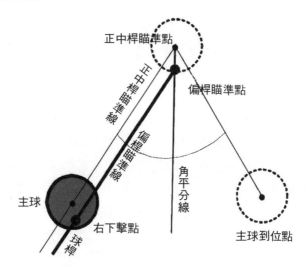

正中桿瞄準點

偏桿瞄準點

偏瞄準線中間

偏瞄準線

主球

角平分線

右下擊點

球桿

主球到位點

圖 51　偏桿拉球的瞄準方法

心圓周的交點，即為偏桿瞄準點。

　　偏桿薄擊時也可以採用偏桿捻球時的瞄準方法，原因是薄擊時跟球和拉球的作用不明顯，所以，無需採用偏桿厚擊時的瞄準方法。

6. 扎桿打法

　　扎桿也稱為豎桿或立桿，此打法是將球桿豎起來與撞球桌面成 30 度～90 度角，去擊打主球。扎桿打法主要用於打弧線球或跳球，當主球貼邊或貼其它球時也需要採用扎桿打法。

　　採用 V 形手架配合扎桿打法，只適於打貼邊球和近邊球。若想用扎桿打法去打離岸邊較遠的球時，則應將左手懸起來做成鳳眼支架，以利於扎桿的方向準確；並且要將

右手的虎口也朝上握住斜豎起來的球桿，以便於出桿和發力。若主球距岸邊很近時，則可將左手或左肘支撐在岸邊上；若主球距岸邊稍遠時，則還必須將整個左手都懸起來，左上臂和肘部盡量貼緊壓在軀幹上作為支撐。這種雙手都懸起來的扎桿打法也稱為懸桿扎球。

當主球距岸邊較遠而且其後方又貼近其它球時，必須將左右手的虎口都朝上握住直豎起來的球桿，向下去砸主球的上部擊點。這種懸桿扎球又稱為豎桿砸球。

採用扎桿打法時要注意防止桿頭觸到臺桌面上違規。

7. 弧線球打法

弧線球打法是將球桿豎起來與臺桌面幾乎成 90 度角，去擊打主球的「左上擊點」或「右上擊點」，使主球的前進路線成為一條左彎弧線或右彎弧線。目標球走弧線繞過障礙球而落袋的弧線球，難度太大，無需研究。

扎桿擊打左上擊點時主球走一條左彎弧線，其原因是：打左上擊點時，主球同時產生向右前方的平動和左上旋，所以，主球開始運動後左上旋使其前進方向不斷地往左偏，因而主球的運動軌跡開始時是往右偏，但是，往右偏到一定程度之後又逐漸地往左偏回去，因此，主球的運動軌跡成了一條左彎弧線。

弧線球打法也有正桿（順旋）和反桿（逆旋）之分，前者使反射角或分離角增大，後者使反射角或分離角減小。

打弧線球時，應根據所需的弧線長度和彎度決定球桿豎起的角度、發力的大小和擊點偏中的距離。

弧線球的用途有二：一是能讓主球沿著弧線繞過小的障礙去打前面的目標球，二是控制主球的走位，比如，打袋口的直線球時可以用它以防止主球落袋。（圖52）是弧線球應用的兩個例子。

打弧線球需要有兩個條件：一是主球距岸邊較近便於使用扎桿，若採用懸桿扎球則不受此條件限制；二是主球與障礙球之間的距離不能太小，因為在實際中不可能使主球走出彎度太大的弧線。

弧線球的瞄準方法具有經驗性，沒有精確的公式圖表，原因是打弧線球必須用扎桿，而扎桿在臺桌面上的正投影長度很短。

（圖53）是一種僅供參考的很粗略的方法：首先根據所需的主球的到位點的切線方向，過主球心和主球的到位點作一條繞過障礙球的圓弧線，此弧線與障礙球的距離應大於主球半徑。其次，找到此弧線的中點即為弧線球的瞄準點。然後，根據「向左彎弧線打左上擊點，向右彎弧線打右上擊點」的規律確定是打左還是打右，並根據此弧線的彎曲度確定打擊點偏中的距離和發力的大小。最後用桿頭指住所確定的打擊點，並使扎桿在臺桌面上的正投影線正好通過此弧線的中點，即為扎桿的瞄準方向。

8. 跳球打法（蹦球）

跳球也稱為蹦球，是使主球跳起來越過障礙球而將目標球擊入袋中。使目標球跳起來越過障礙球而落入袋中的跳球，難度太大，無需研究。

跳球打法有扎桿跳球和挑桿跳球之分：

第 *6* 章 主球的各種打法及走位控制

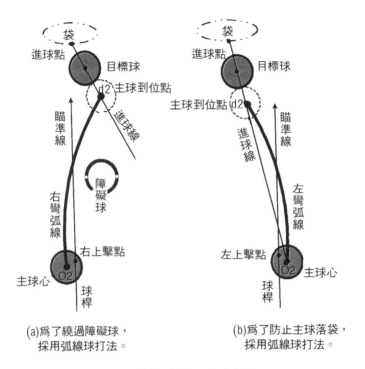

(a)爲了繞過障礙球，
採用弧線球打法。

(b)爲了防止主球落袋，
採用弧線球打法。

圖 52　弧線球的兩個例子

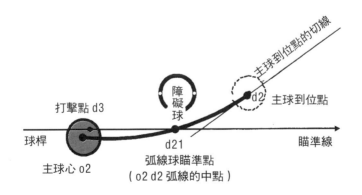

圖 53　弧線球的瞄準方法

（1）扎桿跳球

扎桿跳球是將球桿豎起來與撞球桌面成一較大的角度，桿頭斜下、發大力頓擊主球的中部擊點（包括「正下擊點」、「正中擊點」和「正上擊點」），使主球從臺桌面上蹦起來越過其前面的障礙球而直接擊中目標球，如（圖54）所示。

扎桿跳球是在臺桌面上的一種折射擊球，其折點是主球心，吃庫點是主球的下底點。扎桿跳球時應首先根據主球和障礙球之間的距離確定反射線即主球的上跳方向；其次再根據入射角等於反射角的原理確定扎桿的角度；然後，根據反射角的大小以及主球和障礙球之間的距離大小來確定扎桿的力度。扎桿的力度只要能使主球跳過障礙球即可，不必一下跳到目標球。

扎桿跳球是一種高難度的打法，必須採用頓擊，並且需要經過較長時間的練習才能達到實用。其應用有兩個條件：一是主球距岸邊較近便於使用扎桿，二是主球距障礙球既不能太近也不能太遠，20公分左右最好。

圖54　跳頭擊球

（2）挑桿跳球

挑桿跳球是將球桿豎起來與臺桌面成一不太大的角度，發中力、桿頭既斜下扎擊又斜上挑擊主球的「正下擊點」，使主球跳起來越過其前面的障礙球而直接擊中目標球。此時，宜選擇靠近安全區邊界的甚至外面的「正下擊點」，比較省力。

挑桿跳球比較容易實現，也比較常見。但是，有的規則不允許挑桿跳球。

採用跳球打法時，要注意避免違規跳頭。按規則主球越過障礙球後必須首先碰到目標球，不得從目標球上方跳過去，但已事先聲明要跳頭勾球時除外。

跳球和弧線球都是高難度的打法，初學者用得較少。

第二節　主球碰岸或碰到目標球之前
　　　　的行進路線

主球碰岸或碰到目標球之前的行進路線，如（圖54）和（圖55）所示，可以分為四種情況：

1. 平桿（球桿沿水平方向）擊打主球中部的3個擊點，則主球的前進路線與球桿的中軸線同在一條直線上。

2. 平桿（球桿沿水平方向）擊打主球側部的6個擊點，則主球的前進路線與球桿的中軸線平行。

3. 扎桿（球桿豎起與撞球桌面成30度～90度角）擊打主球的左上擊點或右上擊點，則主球的前進路線是一條左彎或右彎弧線。

4. 跳球打法時，主球的前進路線是一條向前的跳躍

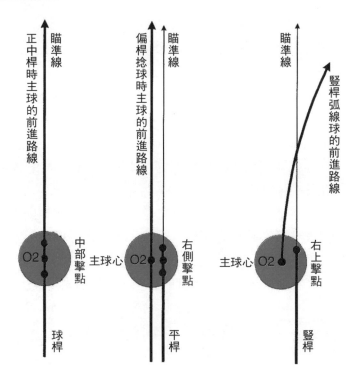

圖 55　主球在碰岸或碰到目標球之前的前進路線

線。

上述結論也是進行瞄準的重要依據。

第三節　反射角及其在倒勾擊球中的應用——主球碰岸後的反射路線

主球碰岸時反射角的大小與其入射的角度、順旋或逆旋的速度，以及擊球的力度都有關係，可分為垂直入射碰岸和以銳角入射碰岸兩種情況。

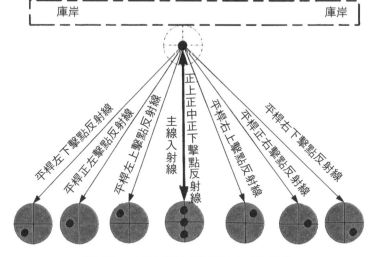

圖56　主球垂直碰岸時的反射角

一、主球垂直入射碰岸時的反射角

主球垂直入射碰岸時的反射角如（圖56）所示，可分為以下兩種情況：

1. 擊打中部的三個擊點

若擊打中部的三個擊點（正中擊點、正上擊點、正下擊點），使主球垂直入射碰岸，則主球沿入射線垂直反射回來。

其原因分析如下：

（1）若擊打正中擊點使主球無旋垂直碰岸，則碰岸時主球只受到一個庫岸給的與入射方向相反的反平動力，所以，主球沿入射線垂直反射回來。

（2）若擊打正上擊點（或正下擊點），使主球上旋（或下旋）垂直碰岸，則碰岸時主球受到三個反作用力：第一個是庫岸給的與入射方向相反的反平動力，第二個是臺面給的向前（或向後）的切向反旋轉力，第三個是庫岸給的向上（或向下）的切向反旋轉力。第一個力使主球沿原路向後反射回來。第二、三兩個力都是使主球產生上旋（或下旋）（＃），它不影響主球垂直反射回來的方向，而只是增（減）主球垂直反射回來的速度大小。因此，擊打主球的正上擊點（或正下擊點）時主球沿入射線垂直反射回來。

注1：旋轉方向後面凡是標有（＃）的，都是按旋轉球的名稱規定跟在球的後面，順著球的前進方向去觀察的旋轉方向。下同。

注2：當向上（或向下）的切向反旋轉力較大時會使主球向上跳起來。這也是打跳球的一個理論依據。

2. 擊打側部擊點

若擊打左側部擊點，使主球垂直入射碰岸，則主球向左反射；並且左下擊點的反射角大，正左擊點的反射角居中，左上擊點的反射角小。若擊打右側部擊點，使主球垂直入射碰岸，則主球向右反射；並且右下擊點的反射角大，正右擊點的反射角居中，右上擊點的反射角小。

先分析一下平桿擊打左側部擊點反射的原因：

（1）若平桿擊打正左擊點使主球左旋垂直碰岸，則此時不存在臺桌表面的反旋轉力，碰岸時主球受到庫岸給的與入射方向相反的反平動力，和向正左方的切向反旋轉

力。這兩個力的合力方向是向左後方的,所以主球向左後方反射回來。後一個力使主球產生右旋(＃),同時主球必須上旋(＃)著往後滾開岸邊,所以這兩種旋轉合在一起,使主球碰岸後變為右上旋(＃),因此,主球的反射路線是一條向右前方的直線(＃)。

注意:在擊球者看來,反射線則為一條向左後方的直線。

入射前的左旋速度越大,反射角也越大。

(2)若平桿擊打左下擊點使主球左下旋垂直碰岸,則碰岸時主球受到三個反作用力:第一個是庫岸給的與入射方向相反的反平動力,第二個是庫岸給的向左下方的切向反旋轉力,第三個是臺桌表面給的向左後方的反旋轉力。這三個反作用力的合力方向是向左後且偏下方的,所以主球向左後方反射回來。碰岸後主球除了要像打正左擊點時那樣產生右上旋(＃)外,還要因打左下擊點時要多受一個向下的反旋轉力而產生下旋(＃)。

注意:該下旋(＃)要強於右上旋(＃)中的上旋(＃),原因是後者只是球在臺桌面上的一種自然的移位滾動方式,前者則是球的一種強制性的運動。所以這兩種旋轉合在一起,使主球碰岸後變為右下旋(＃),因此,主球向左後方反射後的行進方向不斷地往右偏移(＃),導致主球左下旋時的反射角比主球左旋時的反射角變大。

(3)若平桿擊打左上擊點使主球左上旋垂直碰岸,則碰岸時主球受到三個反作用力:第一個是庫岸給的與入射方向相反的反平動力,第二個是庫岸給的向左上方的切向反旋轉力,第三個是臺桌表面給的向左前方的反旋轉力。

這三個反作用力的合力方向是向左後且偏上方的，因此，主球向左後方反射回來。碰岸後主球除了要像打正左擊點時那樣產生右上旋（＃）外，還要因打左上擊點時要多受一個向上的反旋轉力而產生左上旋（＃），所以，這兩種旋轉合在一起，使主球碰岸後變為弱右上旋（＃）或弱左上旋（＃），因此，導致主球左上旋時的反射角比主球左旋時的反射角變小。

平桿擊打右側部擊點反射的原因，可仿此進行分析。

若擊球的力度和角度相同，並且擊打同一個側部擊點，則與平桿時相比，扎桿時主球的垂直旋轉速度增大，水平旋轉速度和平動入射速度都減小，所以，扎桿與平桿的反射角大小不同。因扎桿的反射角應用較少，其原因不再詳細分析。

二、主球以銳角入射碰岸時的反射角

主球以銳角入射碰岸時的反射角，可細分為五種情況：

1. 主球無旋時反射角等於入射角

其原因可作一簡單解釋：在擊球的力度不太大時，主球碰岸可視為彈性碰撞，主球碰岸前後的動量是守恆的。所以，當無旋的主球以銳角入射碰岸時，它在平行於庫岸的方向上的分動量碰岸前後保持不變，它在垂直於庫岸的方向上的分動量碰岸前後大小相等而方向相反。

由此可知，主球的合動量碰岸前後大小相等、方向則對稱於庫岸的邊線。

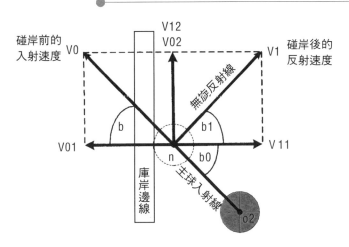

圖 57　無旋主球碰岸時的反射角等於入射角

　　進而可知，主球的合速度碰岸前後也是大小相等，而方向則對稱於庫岸的邊線。由此即可得出結論：主球無旋時的反射角等於入射角。

　　主球無旋時反射角等於入射角的結論，也可以用（圖57）作一簡單證明：設圖中的V0、V1分別為主球碰岸前後的合速度；V01、V02分別為V0在庫岸的垂直方向和平行方向上的分量；V11、V12分別為V1在庫岸的垂直方向和平行方向上的分量；b0為入射角，b1為反射角。則當擊球的力度不太大時，主球碰岸可視為彈性碰撞，所以，V01＝V11，V02＝V12；因而，V0＝V1。因此，

　　$\triangle V01nV0 \cong \triangle V11nV1$，$\angle b0 = \angle b = \angle b1$。

2. 反射角不等於入射角的 3 種情況

　　（1）臺邊的彈力不夠時，反射角會稍大於入射角。

　　（2）臺邊比球的半徑越高，反射角越小。

臺邊（即臺桌的岸邊）一般要比球的半徑稍高一點，其目的是為了補償臺邊的彈力之不足。質量高的臺桌可以做到完全補償，使無旋的主球的反射角正好等於入射角。

（3）除上旋球和下旋球垂直碰岸之外，旋轉球碰岸時，反射角一般不等於入射角。

3. 主球順旋時反射角增大，逆旋時反射角減小

如（圖58）所示，使主球以銳角入射碰岸，則中桿無旋時的反射角等於入射角；正桿順旋時的反射角比它大；反桿逆旋時的反射角比它小。主球順旋或逆旋的速度越大，對反射角的影響也越大。

其原因是：在入射角和入射速度都相同的條件下，主球無論是有旋還是無旋，碰岸時都要受到一個相同的反平

圖58　主球以銳角碰岸時順逆旋的反射角間的關係

動力。但是，主球順旋或逆旋碰岸時要比主球無旋碰岸時多受到一個平行於庫岸的切向反旋轉力。該切向反旋轉力的方向順旋時是偏向前方的，逆旋時是偏向後方的。所以，主球順旋或逆旋碰岸時的合力方向順旋時偏向前，逆旋時偏向後。因此，主球順旋時的反射角比無旋時的反射角大，逆旋時的反射角比無旋時的反射角小。切向反旋轉力使主球的旋轉方向產生改變。

以（圖58）中右側的順旋球為例：右旋主球向左前方入射碰岸後變為左旋（＃），因其碰岸後必須上旋著沿其反射方向滾開岸邊，所以，這兩種旋轉合在一起，使主球碰岸後變為左上旋（＃），主球向右前方反射後的行進方向不斷地往左偏移（＃），導致主球順旋時的反射角比主球無旋時的反射角變大。

再以（圖58）中右側的逆旋球為例：左旋主球向左前方入射碰岸後變為右旋，因其碰岸後必須上旋著沿其反射方向滾開岸邊，所以，這兩種旋轉合在一起，使主球碰岸後變為右上旋（＃），主球向右前方反射後的行進方向不斷地往右偏移（＃），導致主球逆旋時的反射角比主球無旋時的反射角變小。

4. 主球上旋時反射角增大，下旋時反射角減小

如（圖59）所示，中桿無旋時的反射角等於入射角，高桿上旋的反射角比它大，低桿下旋時的反射角比它小。

其原因，對於（圖59）的主球上旋碰岸的例子，可以簡單理解為：若把主球所受到的臺桌表面和庫岸給的切向反旋轉力，都視為只是減弱其原來的上旋速度，那麼，就

圖 59　主球以銳角碰岸時上旋和下旋的反射角間的關係

可以認為碰岸後主球將保持其原有的上旋動量的方向，只是大小已被減弱了。因此，主球碰岸後成為左下旋（＃），使其反射後的行進方向不斷地往左偏移（＃），所以反射角變大。

　　同樣，對於（圖59）的主球下旋碰岸的例子，也可以簡單地理解為：是因主球下旋碰岸後成為右下旋（＃），使其反射後的行進方向不斷地往右偏移（＃），所以反射角變小。

　　注意：此處「成為」二字的含義是「表現為」，不是「改變為」。

　　上旋和下旋對反射角的影響，不如順旋和逆旋對反射角的影響顯著。所以，實踐中一般多採用順旋和逆旋來實現對反射角的增減控制。

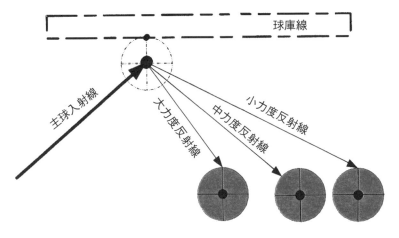

球庫線

主球入射線

大力度反射線

中力度反射線

小力度反射線

圖 60　主球以銳角碰岸時擊球力度與反射角的關係

5. 擊球的力度越大反射角越小

一般來說，擊球的力度越大反射角越小。如（圖 60）所示，對於擊打主球的正中擊點情況而言，中力度時反射角等於入射角，小力度時反射角大於入射角，大力度時反射角可能稍微小於入射角。其原因是臺邊並非理想的剛體。

三、反射角在倒勾擊球中的應用

主球垂直入射碰岸和以銳角入射碰岸的有關結論，是倒勾擊球的理論基礎，可以直接用於倒勾擊球，也可間接地用於折射擊球，特別是在打某些有障礙的球時比較有用。

1. 主球垂直入射碰岸時反射角的應用

總結主球垂直入射碰岸的分析，其最簡單實用的結論是：用中力平桿擊打正左擊點或正右擊點，使主球垂直入射碰岸時的反射角約為32度。側旋加上旋或側旋加輕擊時的反射角減小；側旋加下旋或側旋加重擊時的反射角增大。

（圖61）的下例，就是根據主球垂直入射碰岸的實用結論，進行垂直倒勾的一個例子。它用平桿輕擊正左擊點，使主球垂直入射碰岸的反射角略小於32度。

垂直倒勾的反射角應在32度之內，所以其應用受限。

2. 主球以銳角入射碰岸時反射角的應用

總結主球以銳角入射碰岸的分析，其最簡單實用的結論是：無旋中力度時的反射角等於入射角。順旋、上旋、輕擊時的反射角增大；逆旋、下旋、重擊時的反射角減小。

有時因為有障礙存在，或者因為按反射角等於入射角的原理所確定的折點正好處在袋口上，無法進行倒勾擊球，這時卻有可能根據主球以銳角入射碰岸的實用結論，找到一個可以繞過障礙的，或者不在袋口上的新折點，以便實施倒勾擊球。

（圖61）的上例，採用下逆旋重擊打法使反射角小於入射角，以便繞過障礙進行倒勾擊球。（圖61）的中例，採用上順旋輕擊打法使反射角大於入射角，找到不在袋口上的新折點進行倒勾擊球。

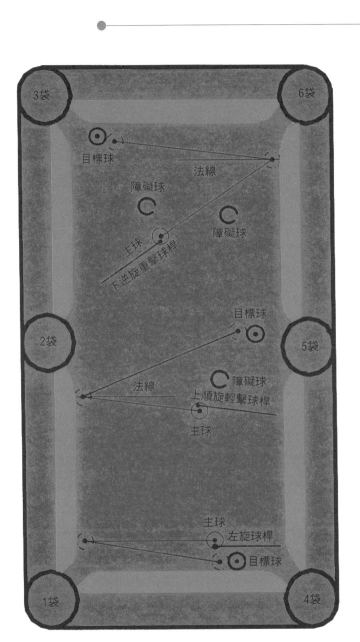

圖 61　反射角應用的三個實例

第四節　分離角及其應用——主球碰到目標球後的行進路線

　　主球碰到目標球之後的行進路線，主要是用分離角來描述的。決定分離角的因素有 3 個：擊球的厚度（進球的角度）、擊球的旋度（主球的旋度）和擊球的力度（主球的速度）。

　　分離角的取值範圍是：0 度～180 度。分離角的求法較為複雜，精確計算是困難的，但可以將它大致分類，作出滿足實踐所需的定性或定量分析。

一、主球碰到目標球時的分離角

　　主球碰到目標球時的分離角，可以大致分為 6 種情況進行分析：

1.擊球的力度越大分離角越大

　　如（圖 62）所示，用正中桿和中力度擊球時的分離角等於 90 度；用正中桿和小力度擊球時的分離角小於 90 度；用正中桿和大力度擊球時的分離角大於 90 度。

2.無旋主球的分離角等於 90 度

　　根據動量和能量守恆原理，以及矢量合成原理可以證明：在水平的臺桌面上，無旋的主球與一個和其同質量的原來是靜止的目標球彈性碰撞時，二球分離時的夾角總是等於 90 度。

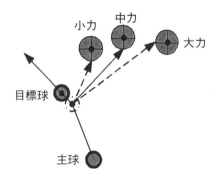

小力　中力

大力

目標球

主球

圖62　擊球的力度與分離角的關係

　　設主球和目標球均無旋轉、且質量均為 m；碰撞前目標球速度為 0（靜止），主球的速度為 v0；碰撞後目標球的速度為 v1，主球的速度為 v2；則根據動量守恆和矢量合成原理可知：此二球碰撞後開始分離時的動量之和 mv1＋mv2 應該等於碰撞前的動量之和 mv0，並且 mv1、mv2、mv0 這三個動量應當構成一個矢量三角形，由此可知 v1、v2、v0 這三個速度也應當構成一個矢量三角形，如（圖63）所示。

　　根據能量守恆原理又知：在水平的撞球桌面上（即球的重力勢能保持不變），若這兩個均無旋轉的球彈性碰撞（即球只有平動動能，而沒有旋轉動能；並且在碰撞的過程中球的動能沒有轉化為其它耗散形式的能量），則碰撞前後的動能之和相等，即

$$\frac{1}{2}m\,(v1)^2+\frac{1}{2}m\,(v2)^2=\frac{1}{2}m\,(v0)^2,$$

所以，$(v1)^2+(v2)^2=(v0)^2$ ……………（35）

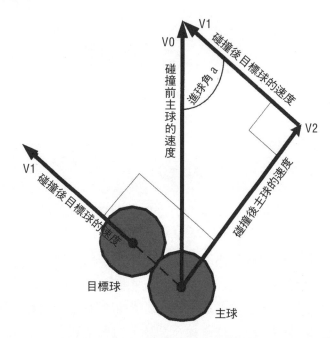

圖63　在水平臺桌面上，無旋主球和同質量的靜止目標球
　　　彈性碰撞時，二球分離時的夾角總是等於90度

　　顯然，欲使式（35）成立，則必須使（圖63）所示的
根據動量守恆和矢量合成原理所得的速度矢量三角形為一
個直角三角形。由此可知，主球和目標球開始分離時，主
球的速度 v2 與目標球的速度 v1 二者的方向必定相互垂
直，即二球分離時的夾角必等於90度。

3. 上旋主球或逆旋主球的分離角小於90度

　　上旋主球的分離角小於90度的原因，可以（圖64）
之右部的上旋球為例作一簡單解釋：若把主球所受到的臺

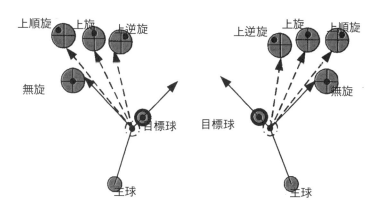

圖 64　上旋加側旋的分離角

桌表面和目標球的切向反旋轉力，視為只是減弱其原來的上旋速度，那麼，就可以認為相撞後，主球將保持其原有的上旋動量的方向，只是大小已被減弱了。因此，碰撞後主球成為左下旋（＃），使其分離後的行進方向不斷地往左偏移（＃），導致主球上旋時的分離角比無旋時的分離角小。

　　逆旋主球分離角小於 90 度的原因，可以（圖 64）右部的逆旋球為例作一簡單說明：主球水平逆旋時不存在臺桌表面給的反旋轉力。左旋主球與靜止目標球碰撞後，目標球因受切向旋轉力產生右旋，主球因受切向反旋轉力而保持弱左旋或變為無旋或者也產生弱右旋；同時因目標球必須上旋著沿其分離方向左前方滾開，主球必須上旋著沿其分離方向右前方滾開。所以這兩種旋轉合在一起，使目標球變為右上旋（＃），使主球變為左上旋（＃）或上旋（＃）或者弱右上旋（＃）。因此，分離後目標球的行進

方向不斷地往右偏移（＃），主球的行進方向不斷地往左偏移（＃）或無偏移（＃）或者弱右偏移（＃），導致主球左旋時的分離角比無旋時的分離角小。

不難推知，上旋加逆旋時，因二者的作用相一致而使分離角更小於 90 度。上旋加順旋時，因二者的作用相抵消而有可能使分離角等於 90 度。上旋加側旋時的分離角，詳見圖 64。

4. 下旋主球或順旋主球的分離角大於 90 度

下旋主球的分離角大於 90 度的原因，可以圖 65 之右部的下旋球為例作一簡單解釋：

若把主球所受到的臺桌表面和目標球的切向反旋轉力，視為只是減弱其原來的下旋速度，那麼，就可以認為相撞後，主球將保持其原有的下旋動量的方向，只是大小已被減弱了。因此，碰撞後主球成為右下旋（＃），使其分離後的行進方向不斷地往右偏移（＃），所以，主球下旋時的分離角比無旋時的分離角大。

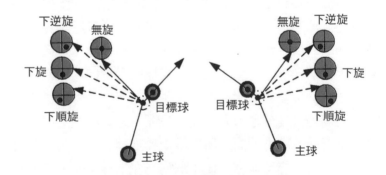

圖 65　下旋加側旋的分離角

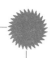

順旋主球分離角大於 90 度的原因，可以（圖 65）之右部的順旋球為例作一簡單說明：

主球水平順旋時不存在臺桌表面給的反旋轉力。右旋主球與靜止目標球碰撞後，目標球因受切向旋轉力產生左旋，主球因受切向反旋轉力而保持弱右旋或變為無旋或者也產生弱左旋；同時因目標球必須上旋著沿其分離方向左前方滾開，主球必須上旋著沿其分離方向右前方滾開。所以，這兩種旋轉合在一起，使目標球變為左上旋（＃），使主球變為右上旋（＃）或上旋（＃）或者弱左上旋（＃）。因此，分離後目標球的行進方向不斷地往左偏移（＃），主球的行進方向不斷地往右偏移（＃）或無偏移（＃）或者弱左偏移（＃），導致主球右旋時的分離角比無旋時的分離角大。

不難推知，下旋加順旋時，因二者的作用相一致而使分離角更大於 90 度。下旋加逆旋時，因二者的作用相抵消而有可能使分離角約等於 90 度。下旋加側旋時的分離角，詳見（圖 65）。

5. 用無旋或上旋的主球輕擊直線球時的分離角為 0 度

6. 用下旋主球打直線球時的分離角為 180 度；用上旋主球重擊直線球時的分離角也可等於 180 度

二、分離角的應用

1. 分離角的簡單結論及用途

總結非直線球的分離角，其最簡單實用的結論是：無旋時的分離角等於 90 度，下旋、順旋、重擊時的分離角增大；上旋、逆旋、輕擊時的分離角減小。

這個簡單結論和主球直線分離的兩點結論是很有用的，比如：

（1）控制主球走位，例子見第八節。

（2）打袋口球或進球角為天然 90 度的球時，可以採用能使分離角增大或減小的打法以避免主球落袋。

（3）薄擊時可採用逆旋輕擊以增加跟球的效果，或採用順旋重擊以增加拉球的效果。

（4）薄擊時可採用下旋、順旋、重擊，以補償使分離角減小的投擲效應。

（5）打直線球時為了防止主球落袋，可以採用下旋或重擊打法。

2. 關於無旋主球的分離角等於 90 度的幾點說明

（1）只有當主球和目標球之間的距離不太大時，才可以認為無旋主球的分離角等於 90 度。原因是主球只能在臺桌面上滾動著前進到達目標球近前與之相碰，所以，出發時是無旋的主球在與目標球相碰時已經變為上旋了，因此實際的分離角小於 90 度，主球和目標球之間的距離越大則小得越多。

（2）由於撞球桌面上的臺呢阻力的作用，主球無旋前進一段距離後也會變成上旋前進，主球上旋前進一段距離後也會先變成無旋再變成上旋前進。所以，當無旋、上旋和下旋的主球與目標球之間的距離較大時，分離角的實際值要比理論值小一些。因此，在撞球的實踐中總會看到：切射遠距球時無旋主球的分離角也是小於 90 度；下旋主球的分離角也有可能不大於 90 度，甚至於出現低桿跟球的現象。當主球容易落袋或主球需要精確走位時，應該注意這一點。

（3）出發時是下旋的主球若在與目標球相碰時剛好變為無旋，則分離角也可等於 90 度。

（4）若採用增大分離角的打法恰好補償了因主球的上旋而使分離角所減小的部分，則分離角也可等於 90 度。

第五節　主球和目標球的行程計算

在瞄準線的垂直方向上，主球和目標球碰撞後走的距離保持相等。原因是碰撞前主球和目標球在該方向上的分動量之和為零，所以，碰撞後主球和目標球在該方向上的分動量之和仍保持為零。又因主球和目標球的質量相等，所以，碰撞後在瞄準線的垂直方向上，主球和目標球的分速度大小相等方向相反。

在瞄準線方向上，主球和目標球碰撞後走的距離只能由具體分析大致確定。原因是碰撞後，在此方向上主球和目標球的分動量大小不一定相等，而且方向既可以相同也可以相反。

197

第 6 章　主球的各種打法及走位控制

設在瞄準線方向上目標球的速度分量和位移分量分別為 V11、s11，主球的速度分量和位移分量分別為 V21、s21；進球角為 a，則參照（圖63）可知，

$V1 = V0\cos a，V2 = V0\sin a，$

所以，

$V11 = V1\cos a，V21 = V2\cos(90-a) = V2\sin a，$

$V11／V21 = V1\cos a／V2\sin a = V0\cos^2 a／V0\sin^2 a$

$\qquad\qquad = ctn^2 a$ ……………………………（36）

因為摩擦力做的功等於球的動能，目標球和主球的質量 m 相等，且受臺面的摩擦力 f 也相等，所以，

$fs11 = mV11^2／2，fs21 = mV21^2／2$，由此可得：

$s11／s21 = V11^2／V21^2 = ctn^4 a$ ………………（37）

當 a≤45 度時，可採用近似公式：

$s11／s21 ≈ (50／a)^4$ ……………………………（38）

由式（36）、（37）可知，在瞄準線方向上目標球和主球的速度之比等於進球角餘切的平方，距離之比等於進球角餘切的四次方。由此二式可知：

1. 當進球角等於 45 度度時，碰撞後在瞄準線方向上目標球和主球的速度及平移的距離都相等。

2. 當進球角小於 45 度時，碰撞後在瞄準線方向上目標球的速度及平移的距離都比主球的大。

3. 當進球角大於 45 度時，碰撞後在瞄準線方向上目標球的速度及平移的距離都比主球的小。

式（38）則較為實用，可以用來實時估算碰撞後在瞄準線方向上主球與目標球走的距離之比。

第六節　貼邊球和近邊球的切射打法
——打貼邊球和近邊球時主球的分離路線

一、打貼邊球和近邊球時主球的分離路線

切射貼邊球和近邊球時，主球分離後又隨即碰到岸邊被倒折回來，所以，我們實際上看到的分離角，已經不是本來的分離角了。

切射貼邊球和近邊球時主球倒折回來的方向，可以大致分為三種情況：

1. 若分離角等於 90 度，則主球沿著庫岸的垂線方向倒折回來。

2. 若分離角大於 90 度，則主球沿著與庫岸的垂線成一小角度的偏後方向倒折回來。

3. 若分離角小於 90 度，則主球沿著與庫岸的垂線成一小角度的偏前方向倒折回來。這種情況最容易發生，而且不利於進球，因為主球碰岸被倒折回來時要再次碰到貼邊球，這第二次碰撞的方向是要將貼邊球推離岸邊。

折射貼邊球和近邊球時，目標球分離後又隨即碰岸被折射回來，所以折射貼邊球時我們實際上看到的分離角，也不是本來的分離角了。若主球分離的方向與目標球折射回來的方向相交，也會發生二次碰撞現象。

二、貼邊球和近邊球的切射打法

打貼邊球和近邊球時，既要避免目標球觸庫而偏離進

球線，又要避免主球和目標球發生第二次碰撞。所以，貼邊球和近邊球的打法是有講究的，應當根據具體情況選擇打法和下桿方法。

第五章已介紹過：在對貼邊球和近邊球進行是切射還是折射的選擇時，要從有利於進球和控制主球走位兩個方面考慮；也已經介紹過折射貼邊球的方法。下面介紹貼邊球和近邊球的切射打法：

1. 主球靠近目標球所貼的岸邊時，可以按照（圖66）的左下例和右下例，選擇主球上稍微偏向貼岸的側部擊點，採用平桿捻球輕擊打法，使目標球產生沿著貼岸滾向袋口的水平旋轉，則比較容易使之入袋。

注意：若力度過大，則常會因球到袋口碰岸時受反旋轉力較大而被彈出來。

2. 主球靠近目標球所貼的岸邊並且距目標球較近時，還可以按照（圖66）的正下例，採用中桿跟球輕擊打法，目的是利用跟進的主球不斷地驅趕著目標球往袋口走。

3. 主球不靠近目標球所貼的岸邊時，則除了採用稍微偏向貼岸的平桿捻球輕擊打法外，還可採用能使分離角大於或等於90度的桿法，即採用無旋或下旋輕擊打法，如（圖66）的左上例所示；或採用低桿順旋（即下旋加順旋）打法，如（圖66）的右上例所示。

4. 可以採用回頭倒勾方法切射距岸邊尚有幾個毫米的近似貼邊球，此時可用無旋打法，也可用低桿逆旋打法，使反射角小一些。若主球碰岸倒勾回來時正好切住目標球上的撞擊點，則還可以使目標球產生沿著貼岸滾向袋口的水平旋轉，比較容易使之入袋，如（圖66）的正上例所

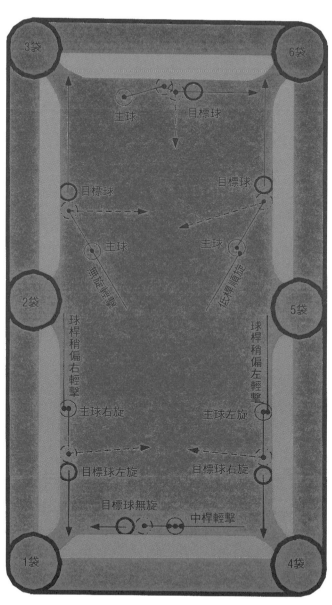

第 6 章 主球的各種打法及走位控制

圖66 切射貼邊球的六個實例

示。

真正的貼邊球不宜採用倒勾方法切射，因為主球的回勾線必須與岸邊基本垂直才行，很難做到這一點。

第七節　主球容易落袋的 4 種情況及其打法

主球容易落袋的情況有 4 種：

一、目標球處在去往兩個袋的十字路口時主球容易落袋

根據幾何學中直徑上的圓周角等於 90 度之原理可知：若在臺桌面上以任選的兩個袋口的中心距離為直徑畫一個圓，則位於該圓周上的目標球的分離角就是天然的 90 度，主球容易落袋。如（圖 67）所示，在臺桌面上存在著 11 個這種圓周。

注意：主球容易落袋的 11 個圓的直徑端點，都應該是袋口的最優進球點，即圖 67（b）中所示的在袋口的小白點，它在臺面之內，而不是袋的中心點。

在實踐中經常會遇到放在置球點上的目標球，就是這種情況的一個典型例子。此時，最好的打法是將切射擊球改為折射擊球或回頭倒勾擊球以避免主球落袋，也可以視具體情況採用旋轉打法進行切射擊球，但需注意旋轉度要足夠大才行。

目標球處在去往兩個袋的十字路口的情況可細分為 3 種，如（圖 68）的上部所示。將這 3 種情況下的目標球至

(a)直徑上的圓周角等於 90 度

(b)主球容易落袋的 11 個圓周

圖 67　主球容易落袋的 11 個圓周

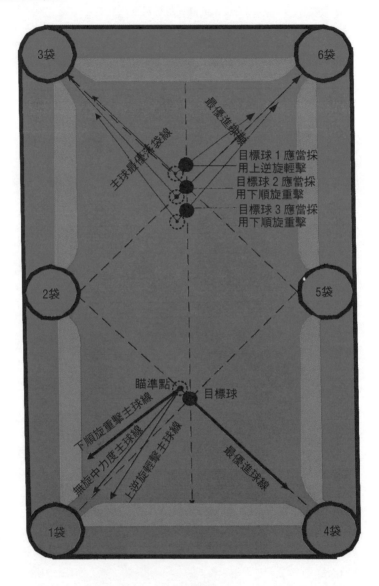

圖 68　目標球處在去往兩個袋口的十字路口時的
　　　　三種情況之打法分析

兩個袋口的最優進球線之間的夾角，與目標球的最優進球線和主球的最優落袋線之間的夾角進行對比分析，可以得出兩點結論：

1. 目標球至兩個袋的最優進球線相互垂直或接近垂直時，採用無旋中力度打法主球很容易落袋，應該忌之。

2. 目標球至兩個袋的最優進球線之間的夾角小於或等於 90 度時，採用下順旋重擊打法可以避免主球落袋；大於 90 度時，採用上逆旋輕擊打法可以避免主球落袋。

根據以上結論，放在置球點上的或位於置球點的偏向底岸一側的目標球，可以採用下順旋重擊打法。若目標球位於置球點的偏向頂岸一側，則應採用上逆旋輕擊打法。

二、目標球是處在袋口近旁的直線球時主球容易落袋

這時可以選擇下旋輕擊打法（圖48）；或者採用平桿捻球打法改變分離角（下順旋重擊增大分離角，上逆旋輕擊減小分離角），以避免主球落袋，或者採用扎桿弧線球打法使主球在走弧線的途中撞擊目標球，從而將直線球變為非直線球以避免主球落袋（圖52）。有時還可採用回頭倒勾打法。比如（圖38）之左例，若無障礙球時可以採用切射擊球打法，但有主球落袋的可能；而採用回頭倒勾打法則不會使主球落袋。

由於袋口球的進球線路比較寬，所以，即使稍微瞄偏一點仍可以進球。因此，根據非直線球的分離角約為 90 度的原理，打袋口的直線球時只要稍微瞄偏一點，將直線球變為非直線球即可避免主球落袋，此時最好採用可使分離

角增大的打法。此外，根據重擊直線球的分離角可為180度的原理，打袋口的直線球時也可採用下旋重擊打法，使主球後退從而避免主球落袋。

三、目標球距主球很近而且是直線球時，若採用高桿跟球打法或長擊推球打法，則容易使主球跟著目標球落袋

這時應採用低桿拉球或中桿定球打法，若必須跟球走位時，則可透過力度來控制主球跟進的距離，以避免主球落袋。

四、擊球的力度過大時容易使主球意外落袋

原因是擊球的力度過大時，主球分離後有可能會因吃一庫或吃幾庫而走折線落袋。在撞球技術的初級階段，因尚未考慮控制主球的走位問題，比較容易出現這種情況。有時則是由於臺桌質量較差，力度小時球不走直線，所以發力較大而出現了這種情況。為了避免主球意外落袋，必須注意掌握好擊球的力度，注意查看好主球分離後可能會走的吃庫折行路線。

第八節　控制主球走位的典型實例

一、用倒勾實現主球走位的兩個例子

（圖69）的左例在打第一目標球時採用上旋打法，以減小分離角，使主球碰岸後返回停在距第二目標球較近的

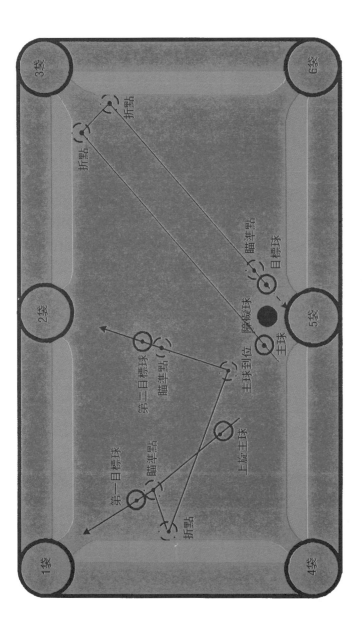

圖 69　用倒勾控制主球走位的兩個例子

207

第6章　主球的各種打法及走位控制

好位置上。這是一種比較常見的控制主球到位的打法。

（圖69）的右例是主球在長短岸之間多次折返倒勾的一個例子，主球和目標球都在中袋口邊，但是中間有障礙球，用切、折、跳等打法都不行，只有採用多次折返倒勾才行。採用主球在長短岸之間多次折返倒勾時，應按多次折射的一般方法先找吃庫點再找折點，來確定主球的入射線。

二、一擊雙著的兩個例子

（圖70）的上例採用主球右上旋打法以減小它和第一目標球之間的分離角，使主球先把第一目標球切入底袋，再經過在長岸之間的兩次折返又把第二目標球倒勾進入中袋。

（圖70）的下例也採用主球右上旋打法以減小它和第一目標球之間的分離角，使主球先把第一目標球折入中袋，再經過長岸的折返又將處在壞位置上的第二目標球折起到一個較好的位置上。

三、主球在袋口折返倒勾的兩個例子

當目標球距袋口和岸邊都比較近，並且主球又處在此岸另一端的袋口的角平分線附近時，採用主球在袋口折返倒勾比較容易一些。採用主球在袋口折返倒勾時，應採用主球下逆旋重擊的打法使反射角最小，以避免主球落袋。一般都是在用折、切、勾、跳等打法均難以使目標落袋的情況下，才選擇主球在袋口折返倒勾的打法。

（圖71）之二例和（圖69）之右例、（圖70）之上

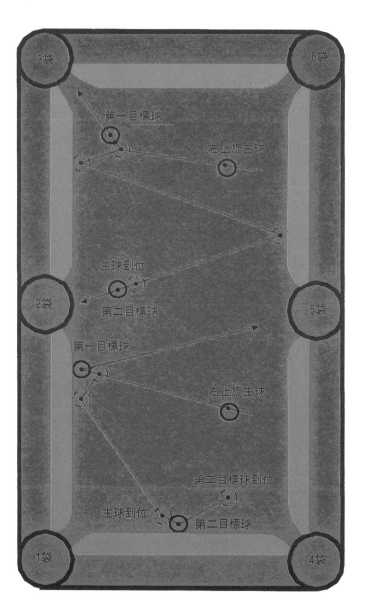

圖70　一擊雙著的兩個例子

圖 71　主球在袋口折返倒勾的兩個例子

例都是多次折返倒勾擊球的實際例子，它們充分說明了回頭倒勾打法的靈活性和重要性。

四、最後兩個球的打法

（圖 72）的上例，因主球正好處在本組最後一個子球的入射線上，所以採用下旋打法，將主球拉回到便於接著去打黑 8 球的位置。（圖 72）的下例是最後一擊雙著的例子，因主球不是正好處在本組最後一個子球的入射線上，所以最後一擊球採用了使主球折返倒勾的打法，以實現雙著之目的。將（圖 72）的兩個例子以及（圖 69）的左例進行對比，可知拉球打法主要用於直線球，打非直線球時若要達到拉球的效果，可採用使主球多次折返倒勾的打法。

五、不給對方好頭的兩個例子

（圖 73）的左例是採用輕擊折射己方遠距球的方法，把主球停在距對方球較遠的岸邊。

（圖 73）的右例是採用上逆旋切射己方近距球的方法，把主球跟進到距對方球較遠的岸邊。遠距球比近距球難打，在實踐中經常採用這兩種不給對方好頭的簡單打法。

六、藏頭的三個例子

（圖 74）的左上例，是將主球碰岸後折回來藏在自己的幾個球後面。由此例可見，當自己的球較多時藏頭是比較容易的。（圖 74）的左下例，是使主球輕碰薄擊自己的一個球後停在其後面。（圖 74）的右上例，是使主球碰岸

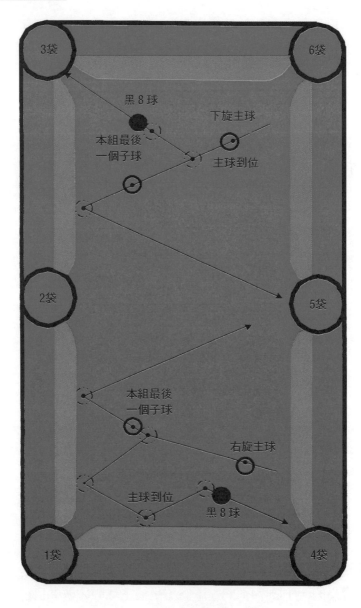

圖 72　最後兩個球的打法

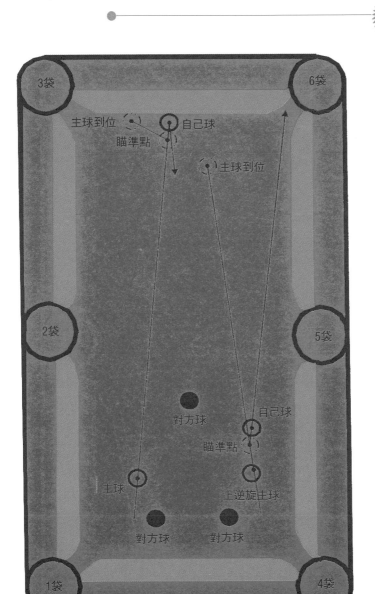

圖 73　不給對方好頭的兩個例子

第6章 主球的各種打法及走位控制

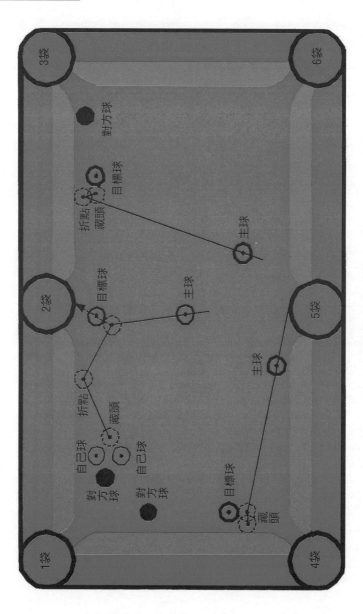

圖74 藏頭的三個例子

後返回來輕輕碰到自己的一個球並停在其後面。

由此二例可見，當自己只剩下一個球時藏頭是比較困難的，擊球的力度必須掌握好才行。

七、利用主球進行干擾破壞的兩個例子

（圖75）的左例是使分離後的主球直接將對方的好球打走，（圖75）的右例是使分離後的主球碰岸後折回來將對方的好球打走。這兩個例子都是既要把對方的好球打走，又要把自己的目標球打入袋中。打球時經常考慮一下能否像這樣做到一箭雙雕，很有助於提高球藝。

特別是當對方只剩下最後一個好球，而自己又無把握做到一桿亮時，應首先考慮如何利用分離後的主球將對方的好球打到壞位置上。

八、前面有障礙的近袋球打法的三個例子

（圖76）是前面有障礙的近袋球打法的三個例子。圖中左下例的進球角度小，並且障礙球正位於目標球的進球線上，所以採用跟球打法，使目標球跟著障礙球一起進袋，即便未能使目標球跟進袋內也清除了其前面的障礙。圖中右下例對目標球採用折射打法，不僅可以利用折射的目標球將其前面的對方障礙球打走，而且可以使目標球停在袋口或落入袋內。

圖中左上例對目標球採用折射打法，不僅要使目標球從貼邊的壞位置折起到一個好的位置上，而且要利用分離後的主球去把對方的障礙球折起到一個壞的位置上。

有些人在遇到前面有障礙的近袋目標球時，往往不加

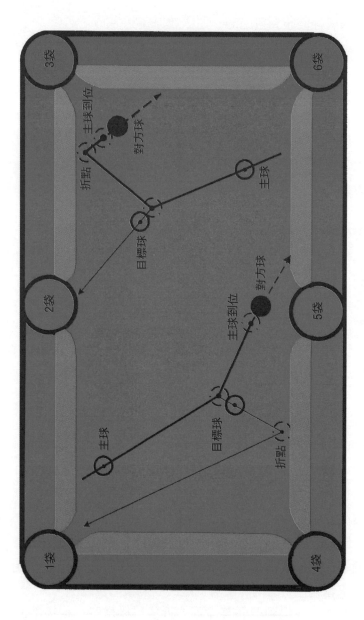

圖 75 利用主球進行干擾破壞的兩個例子

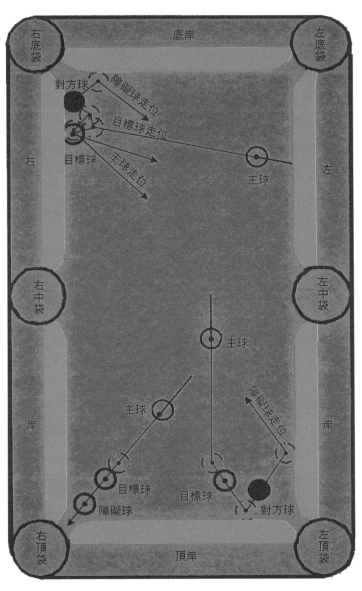

圖76 前面有障礙的近袋球打法的三個例子

思索地就採用了（圖76）左下例之類的幫進打法。一般而言，幫進打法是不足取的，只有在自己可以做到一桿亮時才是可取的。遇到前面有障礙的近袋目標球時，應當仔細觀察和思考一下，找到（圖76）右下例和左上例之類的非幫進打法。

九、後面有障礙的袋口球打法的三個例子

（圖77）是後面有障礙的袋口球打法的三個例子。圖中右下例採用倒勾切射打法，將後面有障礙的袋口球切入袋中。圖中左下例和左上例都是採用倒勾折射打法，將後面有障礙的袋口球折入袋中，二者的不同之處在於左上例需要採用偏桿打法以避免主球落袋。

十、薄球和借力球並用的兩個例子

（圖78）是薄球和借力球並用的兩個例子。圖中右例是一擊雙著：主球薄擊第一目標球後變線將第二目標球切入3袋；第一目標球則借力落入6袋。圖中左例是一擊三著；主球薄擊第一目標球後變線將第二目標球折起來，第二目標球借力落入2袋；第一目標球薄擊第三目標球後變線（借第三目標球之力）落入4袋；第三目標球則被切入5袋。

注意：打借力球時，要在目標球進球線的過借力球心的垂線上尋找直接瞄準點；打薄球時，要在主球折行線的過薄球心的垂線上尋找直接瞄準點。

由此二例可見，薄球和借力球打法是多麼靈活。薄球和借力球的並用是撞球高手使用的一種精彩打法，只有那

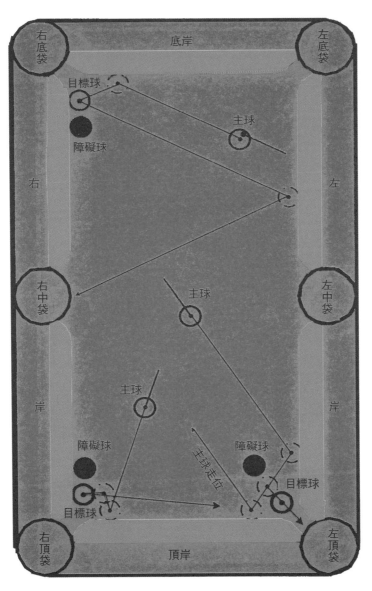

圖77　後面有障礙的袋口球打法的三個例子

圖 78　薄球和借力球並用的兩個例子

些既有過硬的技術，又有靈活的頭腦和敏銳的觀察能力的球員才會經常打出這樣精彩的球。

十一、斯諾克原位彩球打法的兩個例子

　　專業球員對斯諾克原位彩球的打法都有專門研究。業餘愛好者練習此打法可以快速提高控制主球走位的技術，最好把主球分別地放在長岸和短岸的中點附近，分四種情況進行練習。（圖79）和（圖80）是把主球放在底岸中點附近，打斯諾克原位彩球的兩個例子。（圖79）中黃球和粉球用拉球打法，黑球用定球打法，其餘採用正中桿無旋打法。（圖80）中棕球用拉球打法，其餘採用偏桿跟球打法。其餘三種情況不再贅述。

　　總之，透過上述幾個精選的控制主球走位實例可見，只有既能做到擊球的角度、力度和旋度的統一，又能做到技術和戰術的統一，才算進入了撞球技術的高級階段。

　　此階段的每一擊球都要爭取實現目標球落袋和主球走位兩個目的，所以必須在一擊球中做到瞄得準、打得準和打得巧，在一桿球及一局球中做到運用好戰術和控制好主球走位。

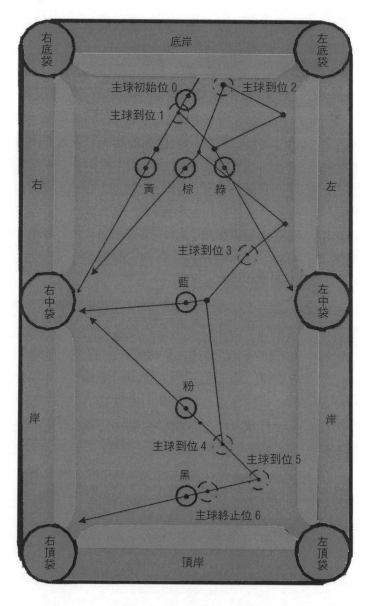

圖79　斯諾克原位彩球的打法實例之一

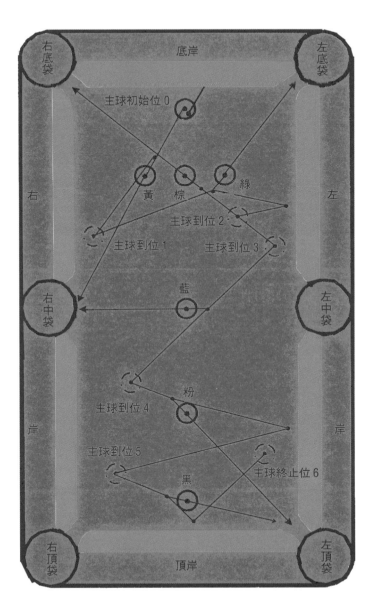

圖80　斯諾克原位彩球的打法實例之二

國家圖書館出版品預行編目資料

撞球技巧圖解 / 馬善凱、馬勤勇 編著
－初版－臺北市：大展，2006【民95】
面；21 公分－（運動精進叢書；9）
ISBN 978-957-468-441-0（平裝）
1. 撞球

950000630

撞球技巧圖解

編 著 者／馬 善 凱、馬 勤 勇
責任編輯／佟　　暉
發 行 人／蔡 森 明
出 版 者／大展出版社有限公司
社　　址／台北市北投區（石牌）致遠一路 2 段 12 巷 1 號
電　　話／(02) 28236031・28236033・28233123
傳　　真／(02) 28272069
郵政劃撥／01669551
網　　址／www.dah-jaan.com.tw
E-mail／service@dah-jaan.com.tw
登 記 證／局版臺業字第 2171 號
承 印 者／傳興印刷有限公司
裝　　訂／眾友企業公司
排 版 者／弘益電腦排版有限公司
授 權 者／北京體育大學出版社
初版 1 刷／2006 年（民 95） 3 月
初版 2 刷／2010 年（民 99） 6 月　　　　　　　　定價 / 230 元

●本書若有破損、缺頁敬請寄回本社更換●

大展好書　好書大展
品嘗好書　冠群可期